Fave Art 3

My Favorite Collection
Tatay Jobo Elizes
January 2012

Introduction

I want to share my favorite art collection via this pictorial book, as if you are looking at a gallery. Please make this a coffee table book and let your friends and visitors enjoy by gifting them this book. The originals of these paintings are very expensive, but there are many copies, prints, posters, & calendars available everywhere and in many art dealers and shops, and the internet. You may cut out and frame each painting as wall decor.

Captions Guide - Each page description is listed here.
Biographies of artists searchable online.

Page 2, **Paul Gaugin,** Lau Urana Maru, Polynesia
Page 3, **Henri Matisse, 1918,** Au Miroir Noir, Famously auctioned for $4M
Page 4, **Paul Gaugin, 1891,** Man & Horse
Page 5, **Pablo Picasso, 1903,** Erotique
Page 6, **Paul Cezanne,** Circus Men
Page 7, **Paul Cezanne,** Ballet Dancers
Page 8, **Pierre-Auguste Renoir,** Two Sisters
Page 9, **Pierre-Auguste Renoir,** La Loge
Page 10, **Frank W. Benson, 1909,** Sunlight
Page 11, **Paul Cezanne,** Ginger Jar & Fruits
Page 12, **Henri Matisse,** The Joy of Life
Page 13, **Pierre-Auguste Renoir,** Two Girls Reading
Page 14, **Claude Monet,** Camille & Child
Page 15, **Frank W. Benson, 1909,** Summer
Page 16, **Pablo Picasso,** Italian Lady
Page 17, **Michelangelo,** The Erythrian Sibyl
Page 18, **Pablo Picasso.** Girl Before a Mirror
Page 19, **Henri de Toulouse-Latrec,** The Seated Clowness
Page 20, **Pierre-Auguste Renoir,** Woman In The Sun
Page 21, **Pierre-August Renoir,** Young Girls At Piano
Page 22, **Edouard Debat-Ponsan, 1847-1913,** Le Massage
Page 23, **Henri Matisse, 1917,** Three Sisters
Page 24, **Pablo Picasso, 1925,** Woman With Tambourine
Page 25, **Pierre-Auguste Renoir, 1895,** Gabrielle & Jean
Page 26, **Paul Cezanne,** The Card Players
Page 27, **Johannes Vermeer,** Milkmaid
Page 28, **Henri Matisse, 1896,** Woman Reading
Page 29, **Pierre-Auguste Renoir,** The Ingenue
Page 30, **Vincent Van Gogh,** Boats at St. Maries
Page 31, **Paul Cezanne,** Landscape with Red Rooftops
Page 32, **Francois Boucher, 1703-1770,** Allegory Music
Page 33, **F.A.Bridgman, 1878,** The Siesta
Page 34, **Claude Monet,** Argentuil
Page 35, **Claude Monet, 1875,** Argentuil
Page 36, **James Jebusa Shannon, 1895,** Story Telling
Page 37, **Henri Matisse,** Purple Robe

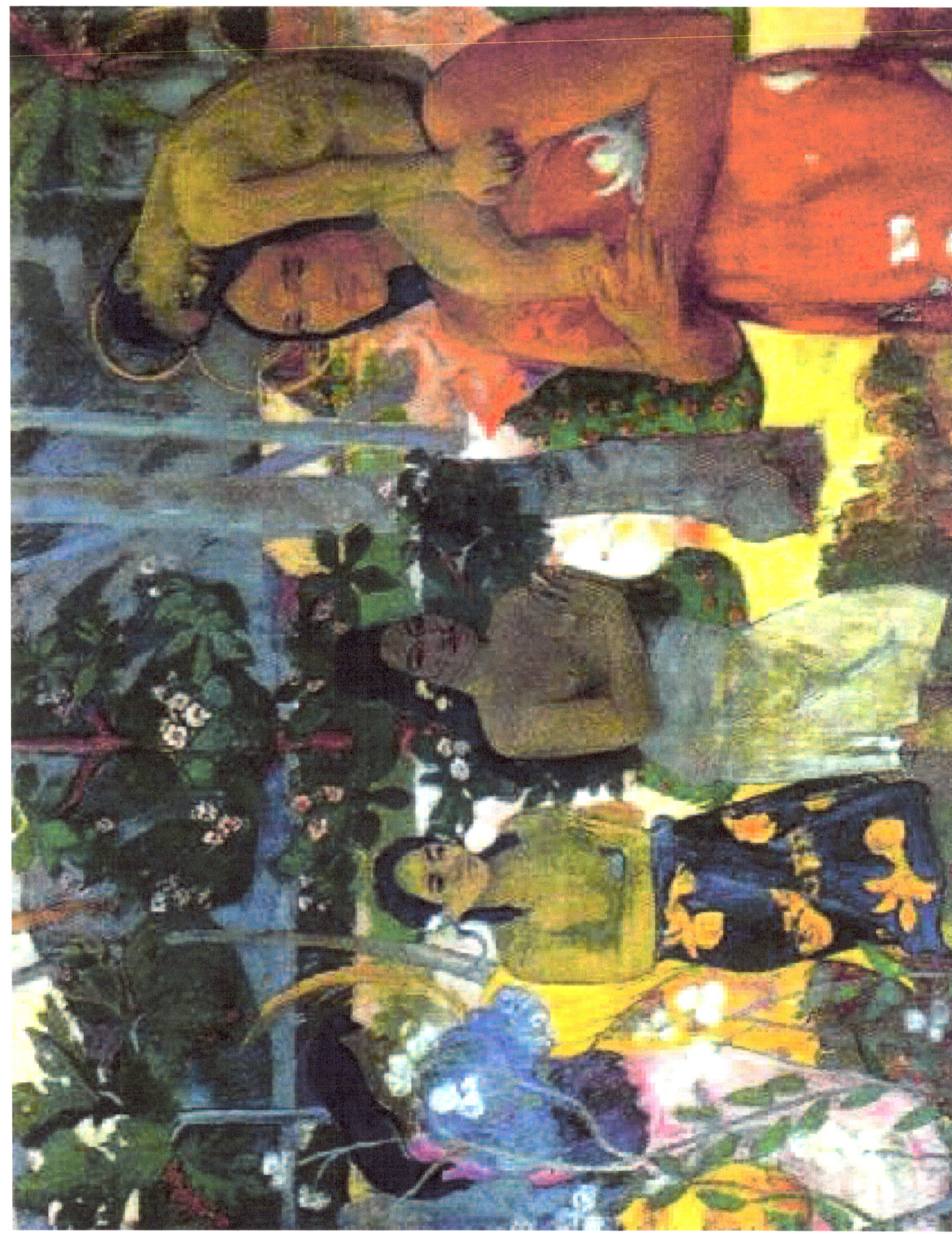

Paul Gaugin, Lau Urana Maru, Polynesia (sideview)

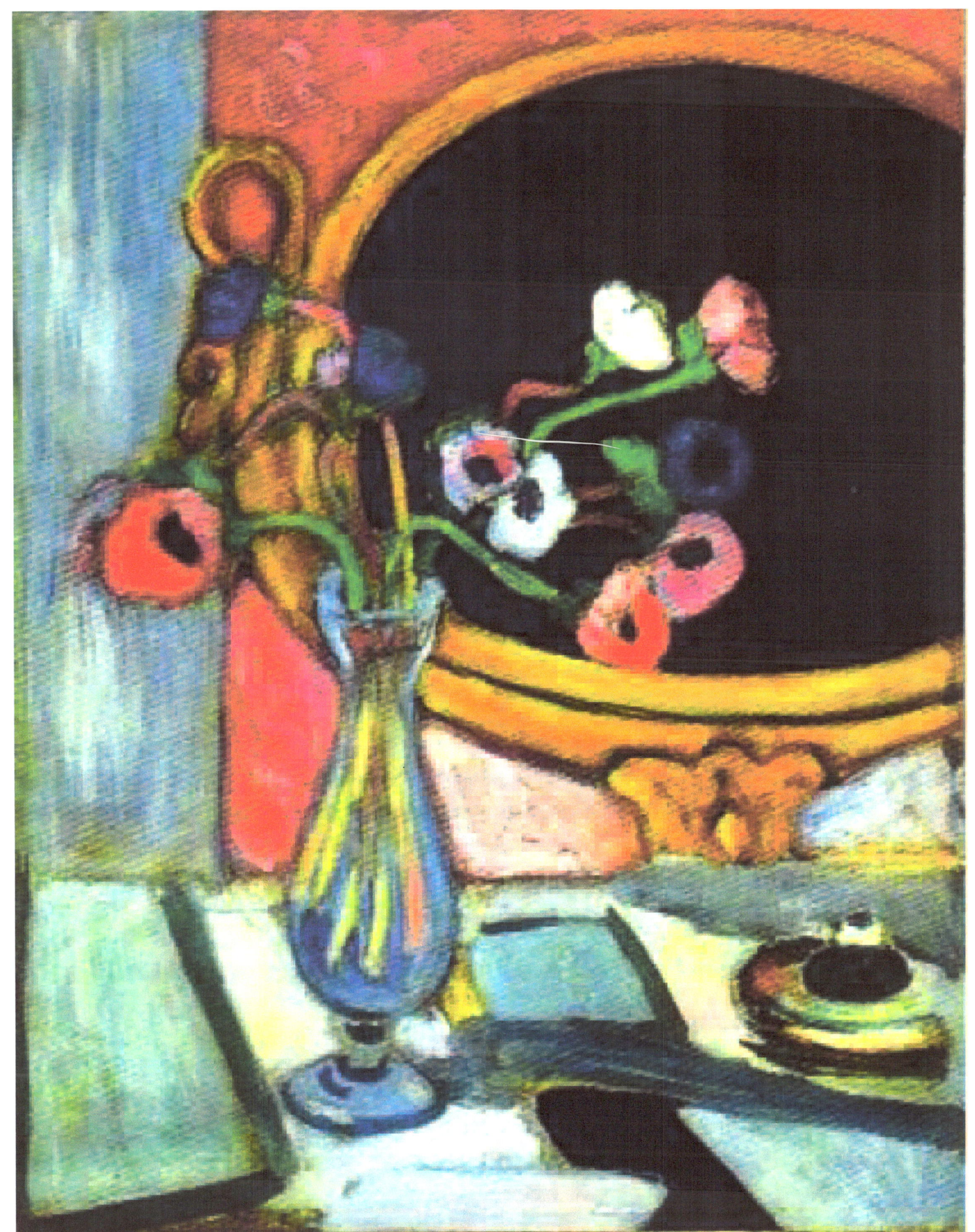
Henri Matisse, 1918, Au Miroir Noir, Famously auctioned for $4M

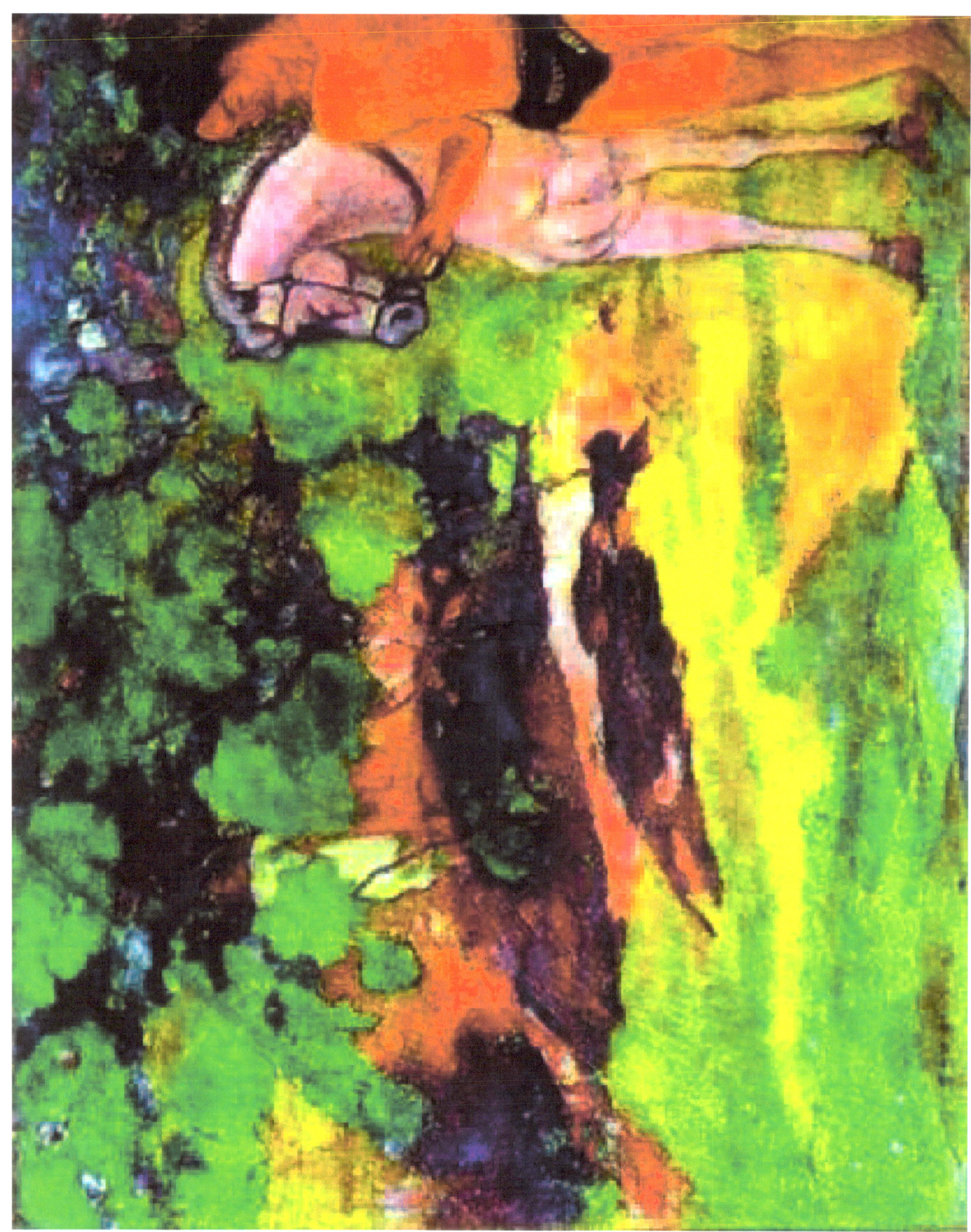

Paul Gaugin, 1891, Man & Horse (sideview)

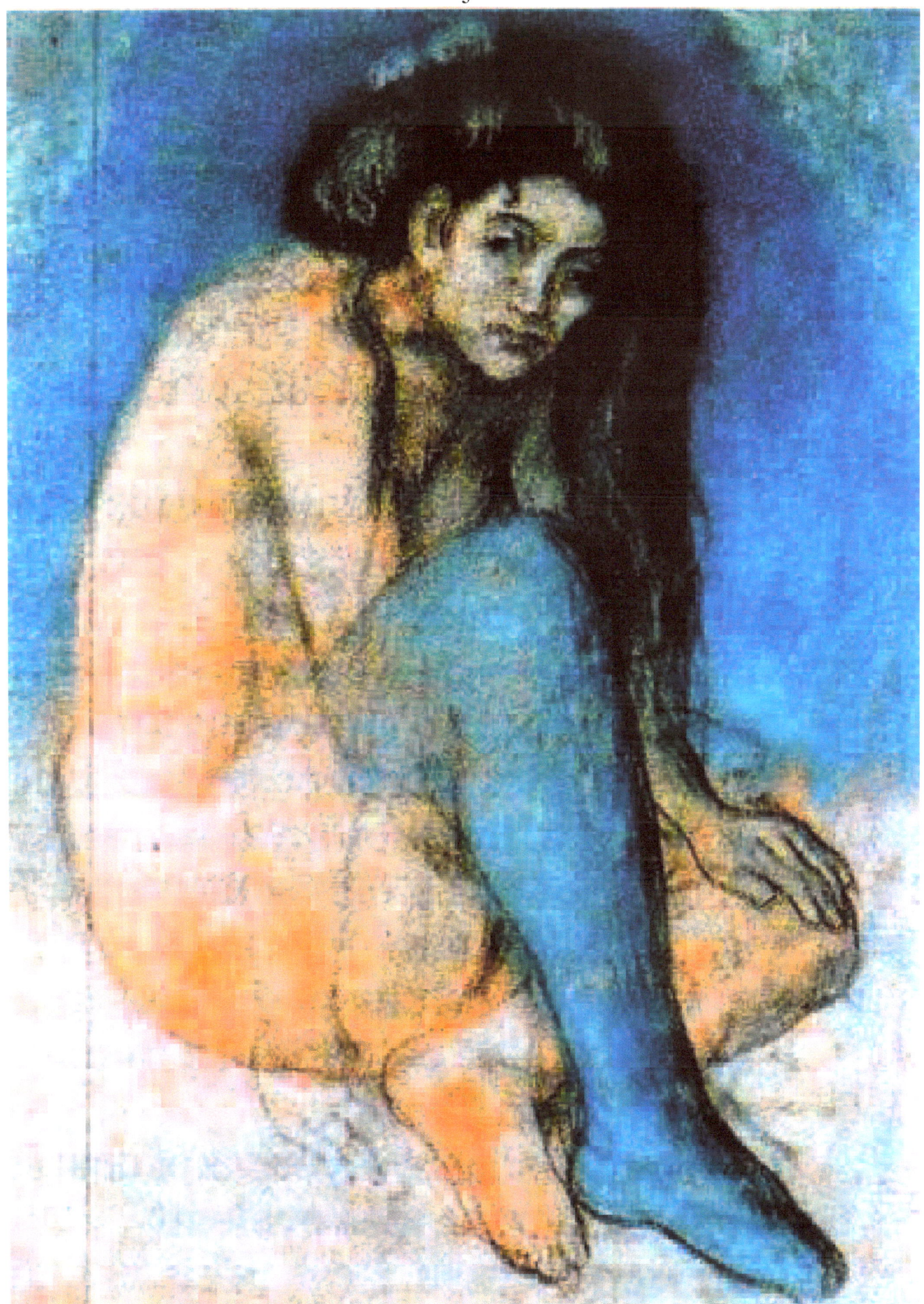
Pablo Picasso, 1903, Erotique

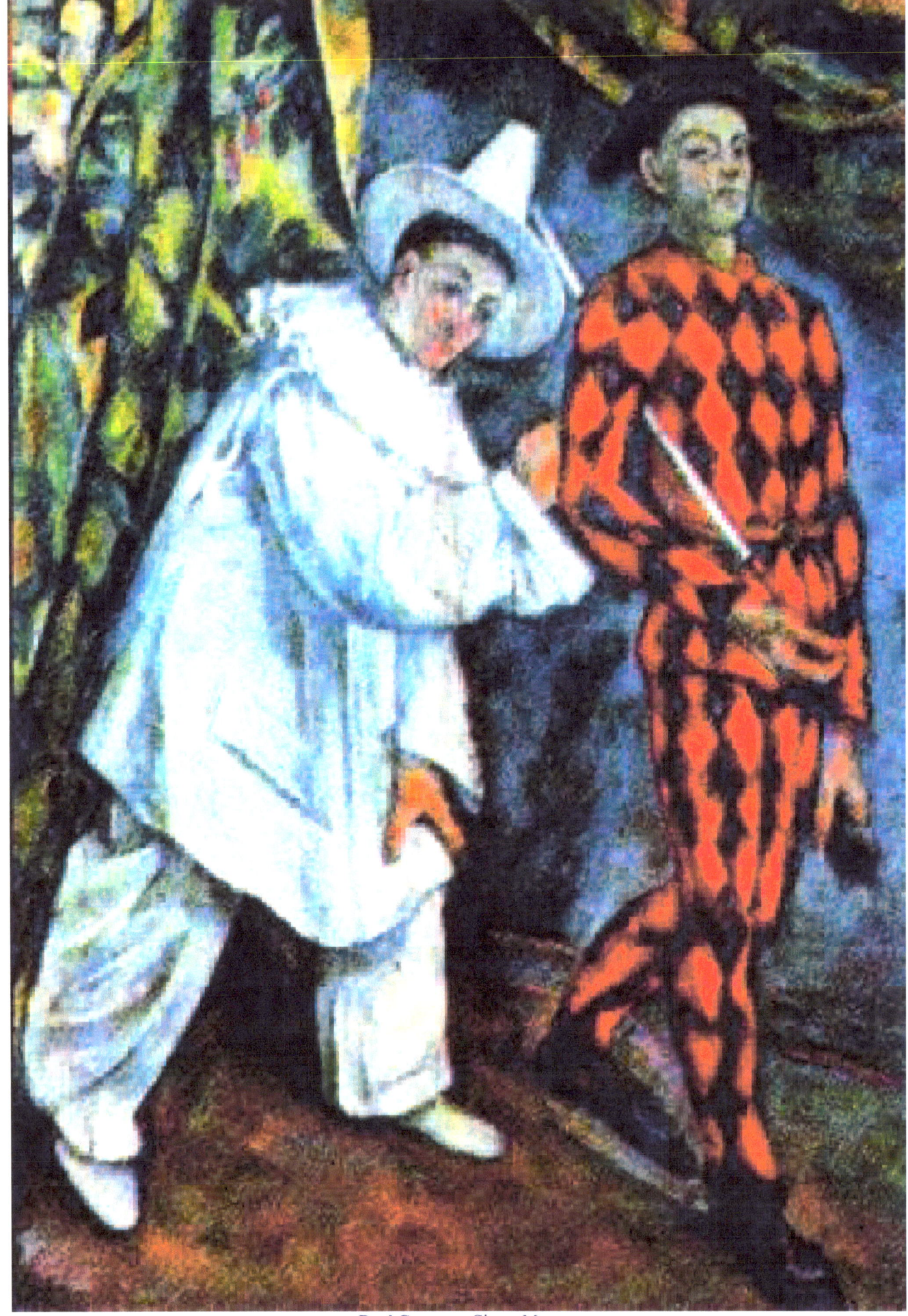
Paul Cezanne, Circus Men

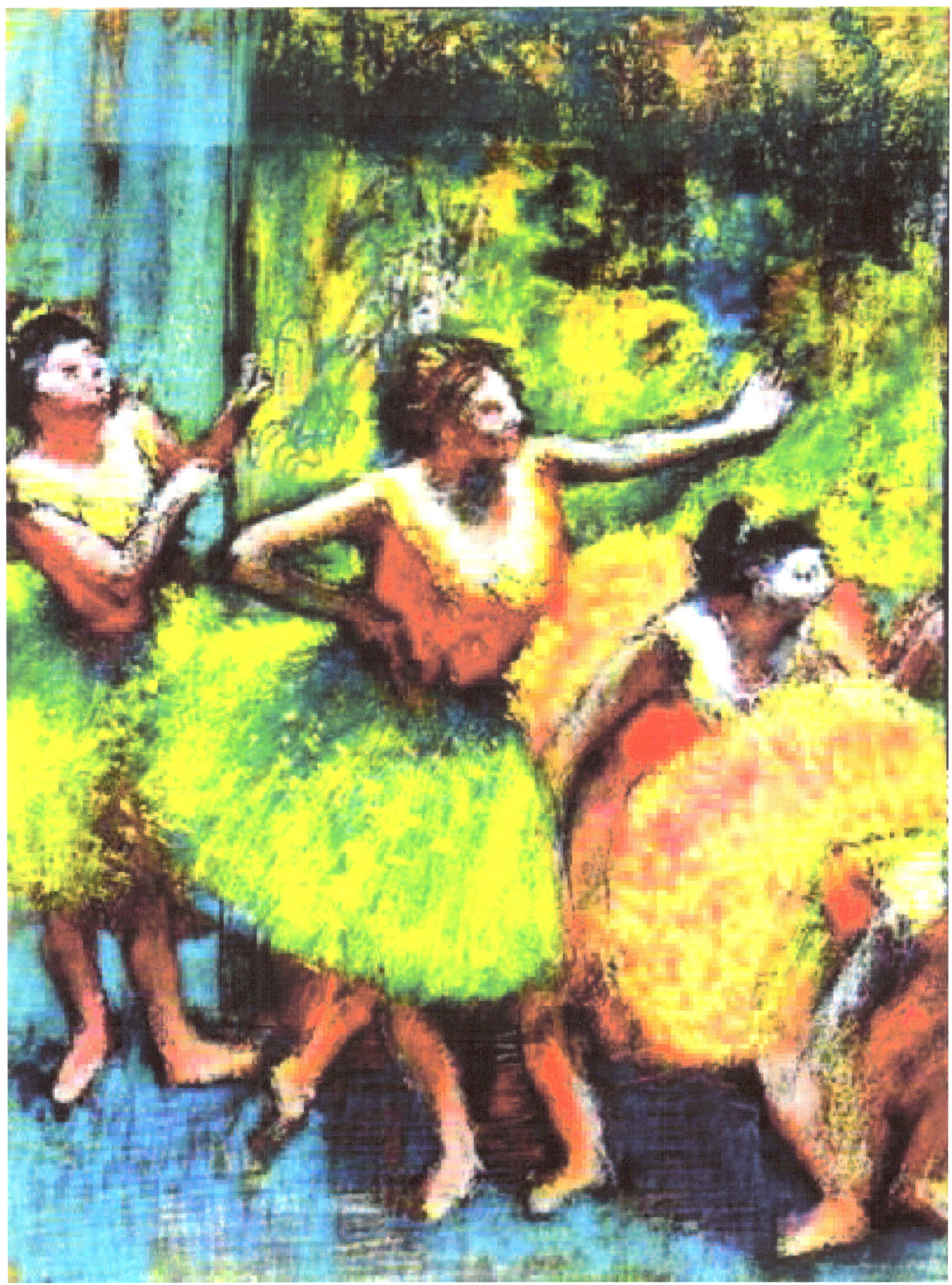
Paul Cezanne, Ballet Dancers

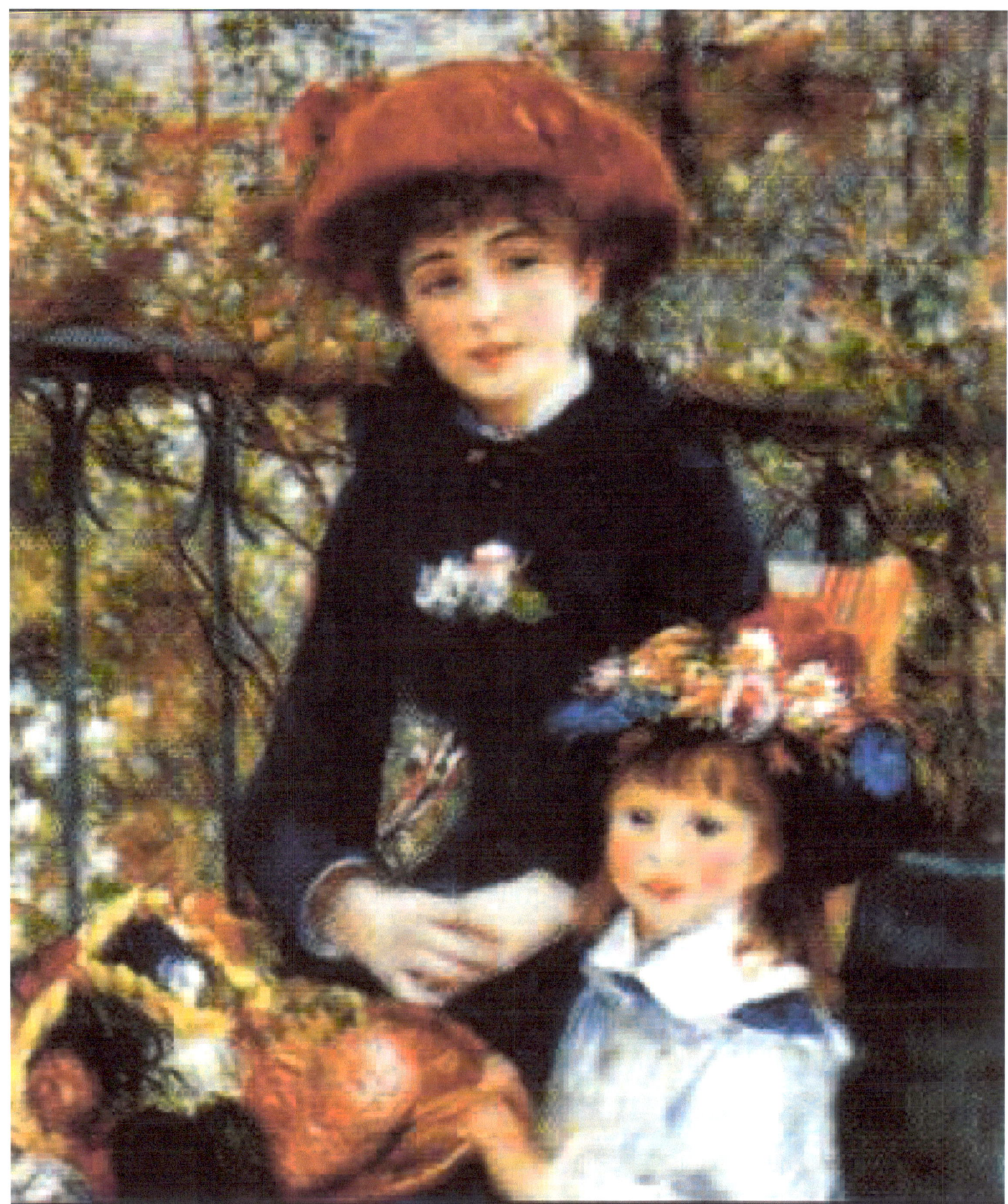

Pierre-Auguste Renoir, Two Sisters

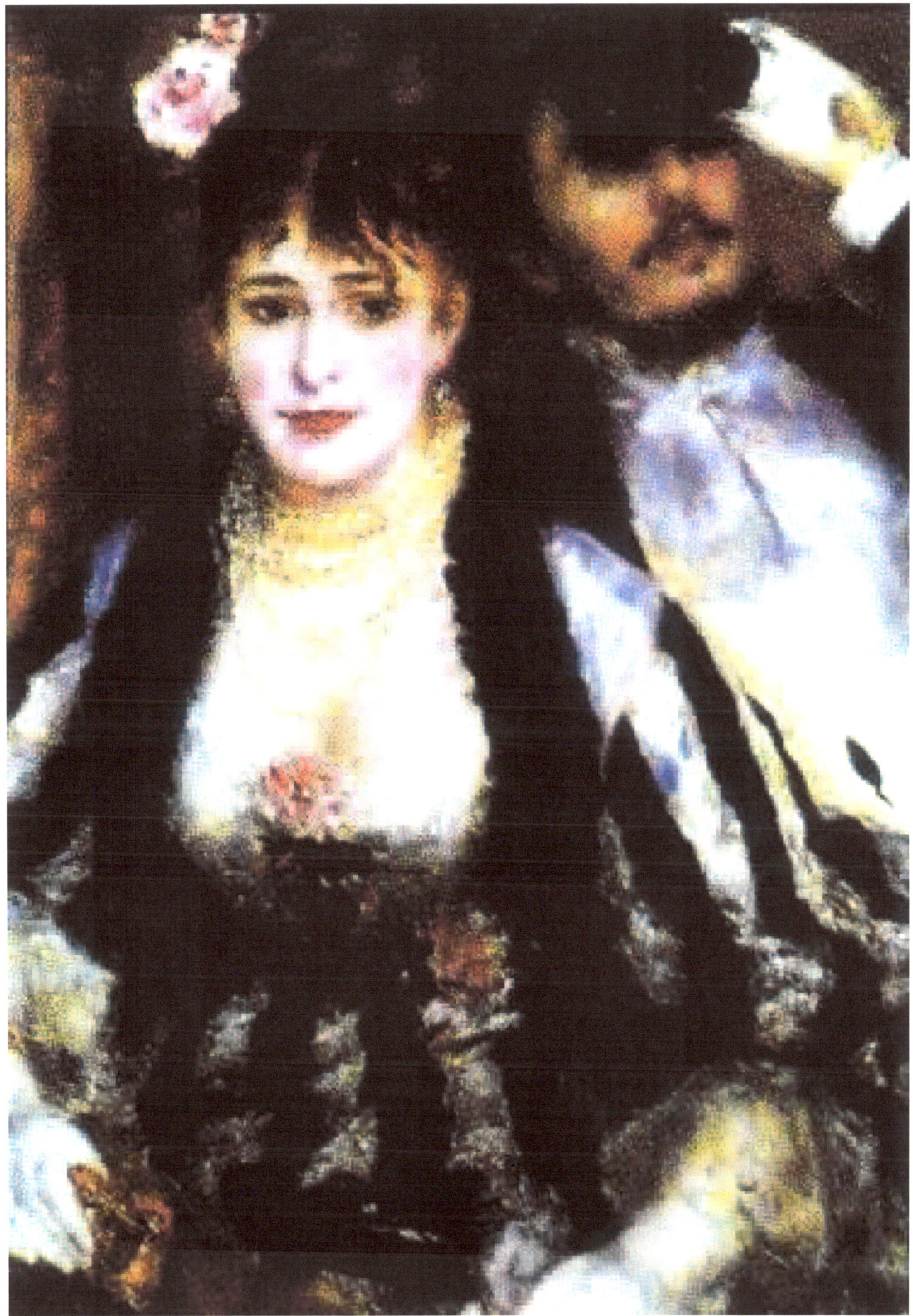

Pierre-Auguste Renoir, La Loge

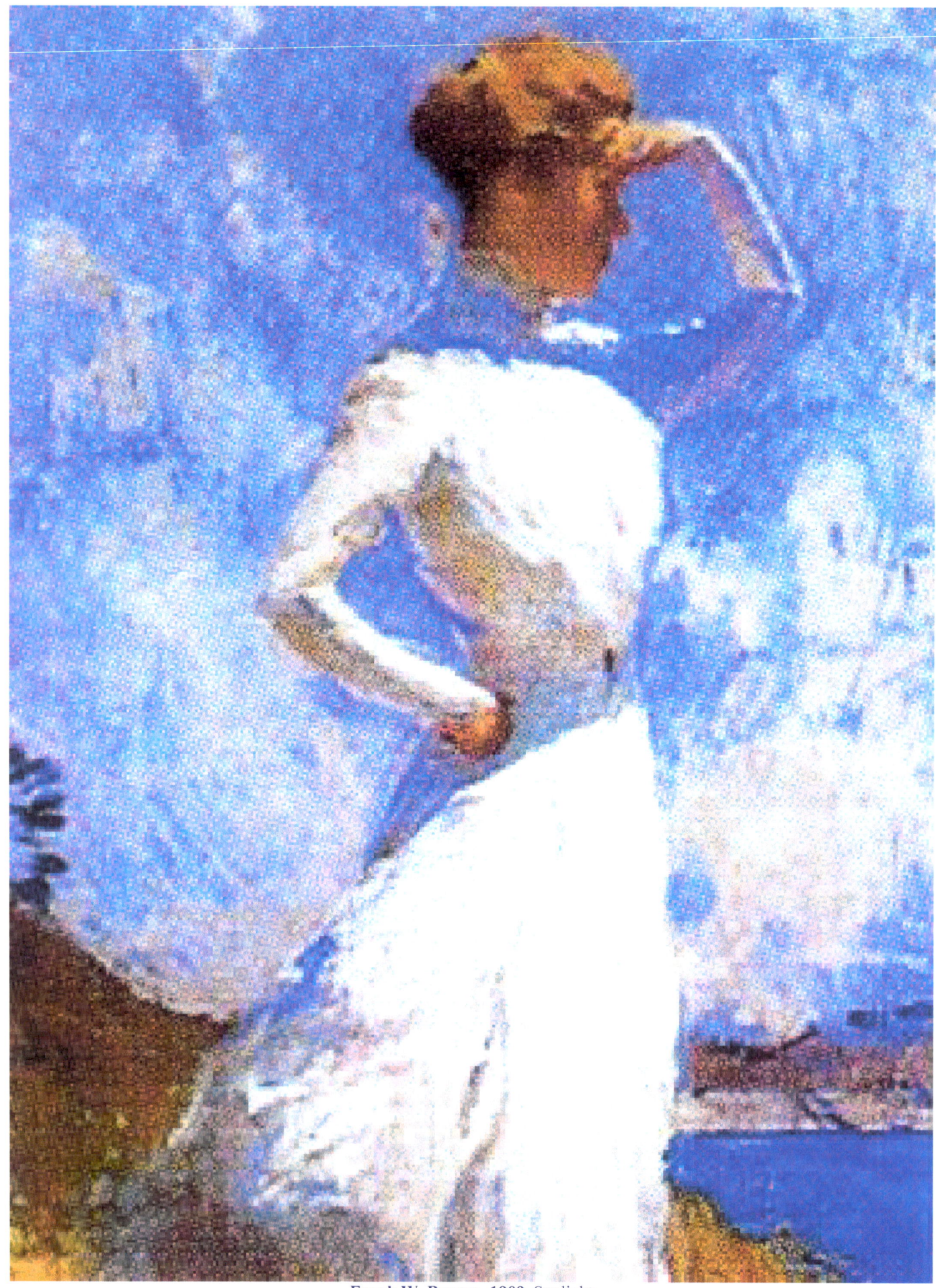

Frank W. Benson, 1909, Sunlight

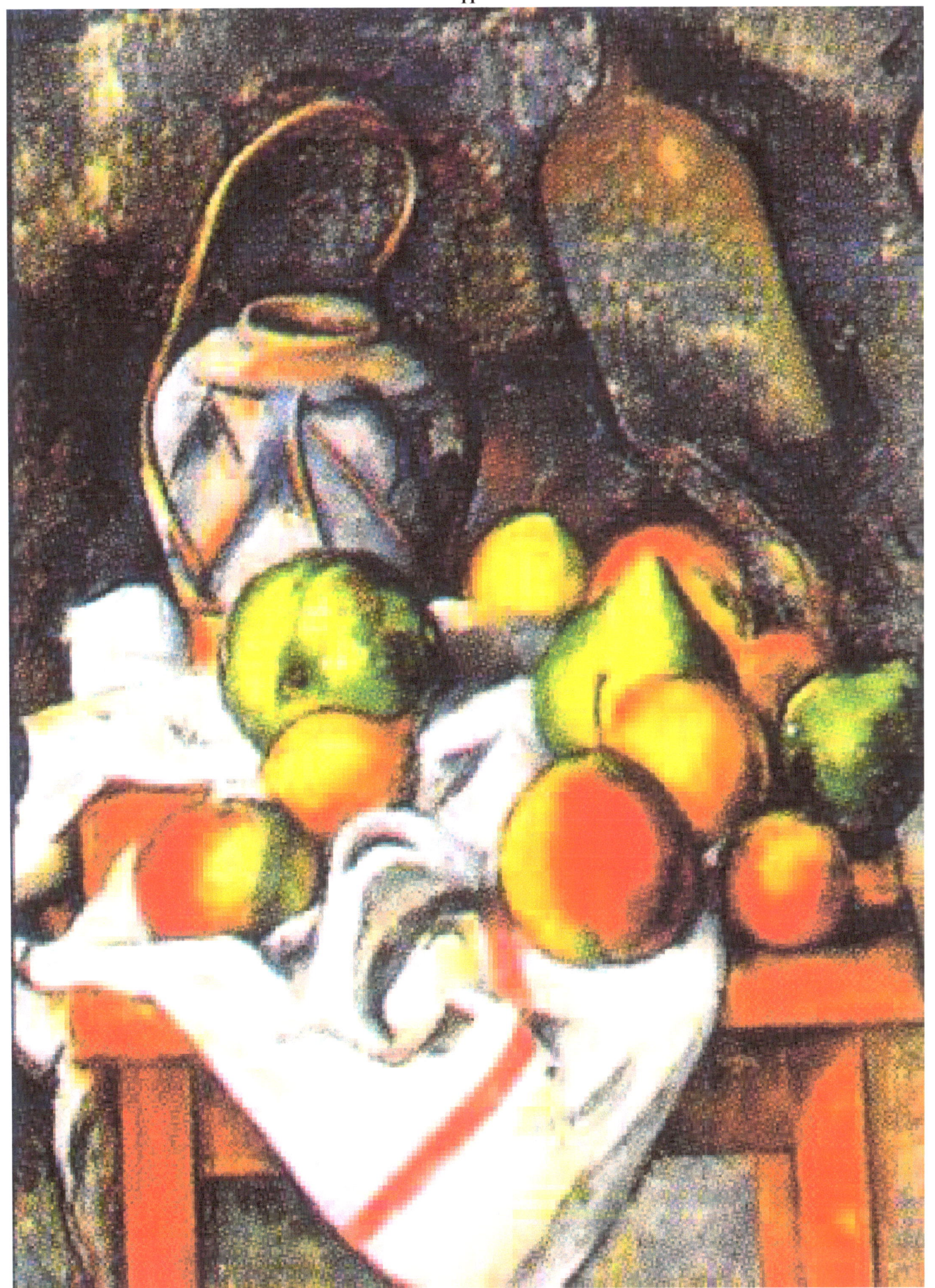

Paul Cezanne, Ginger Jar & Fruits

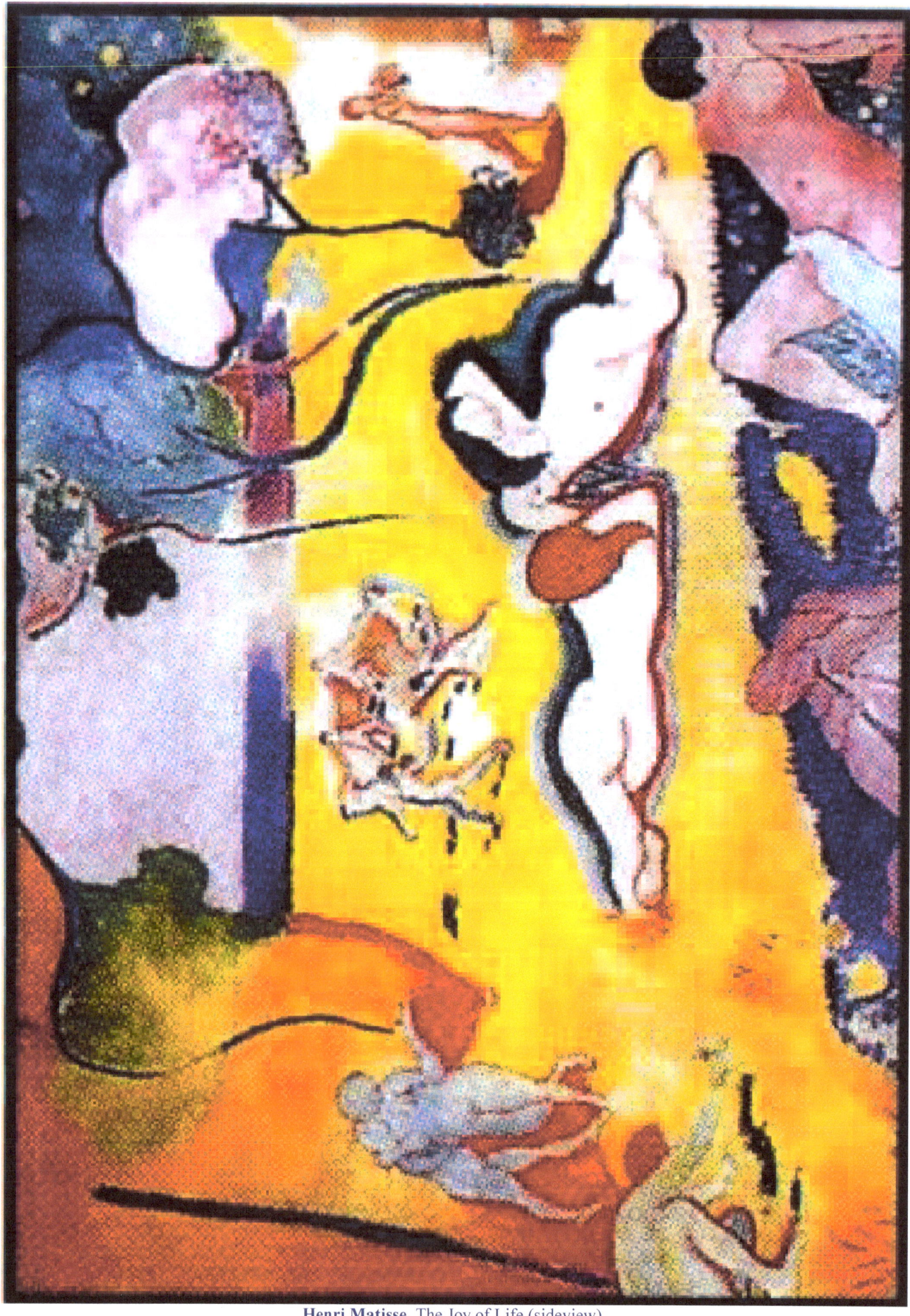

Henri Matisse, The Joy of Life (sideview)

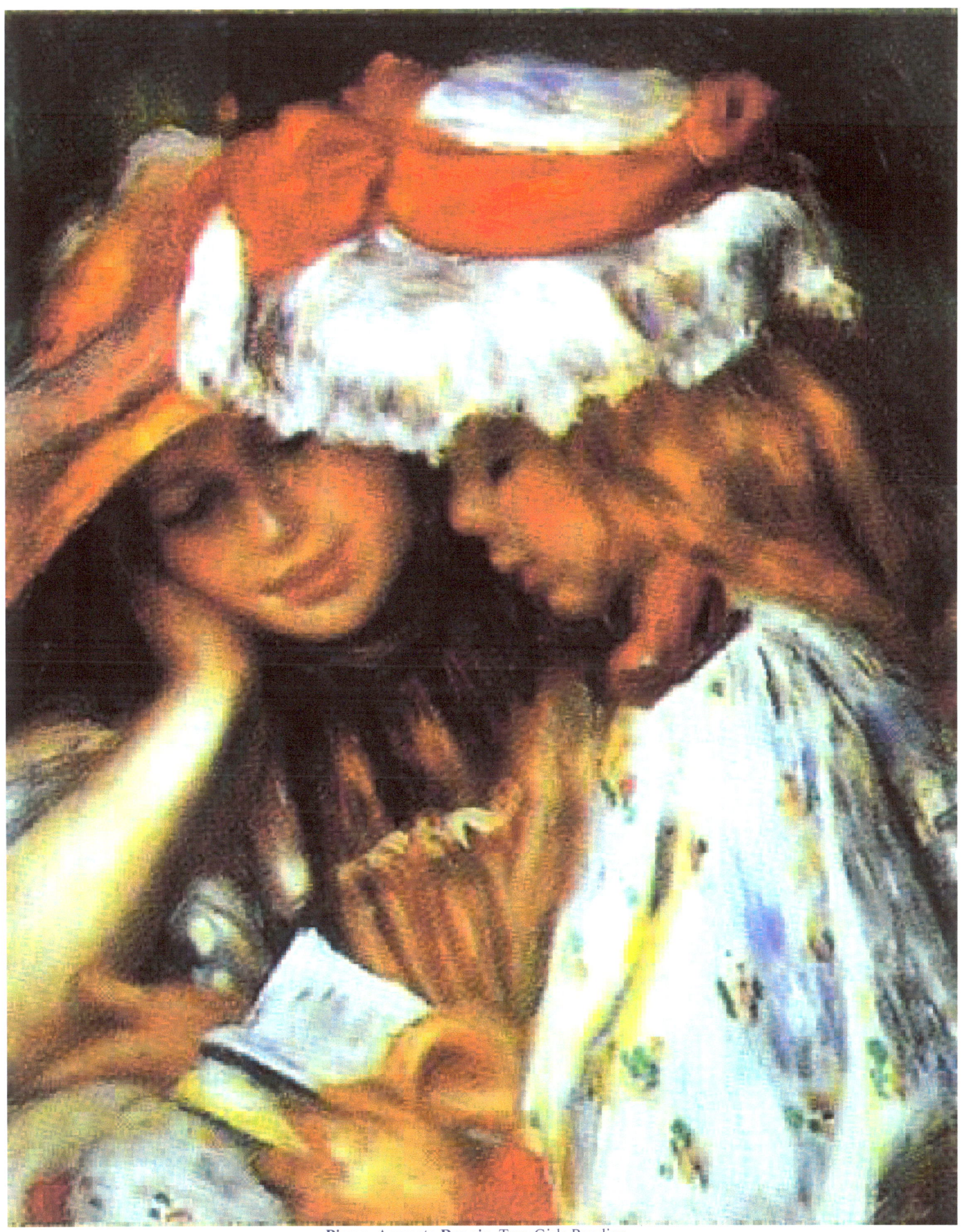
Pierre-Auguste Renoir, Two Girls Reading

Claude Monet, Camille & Child (sideview)

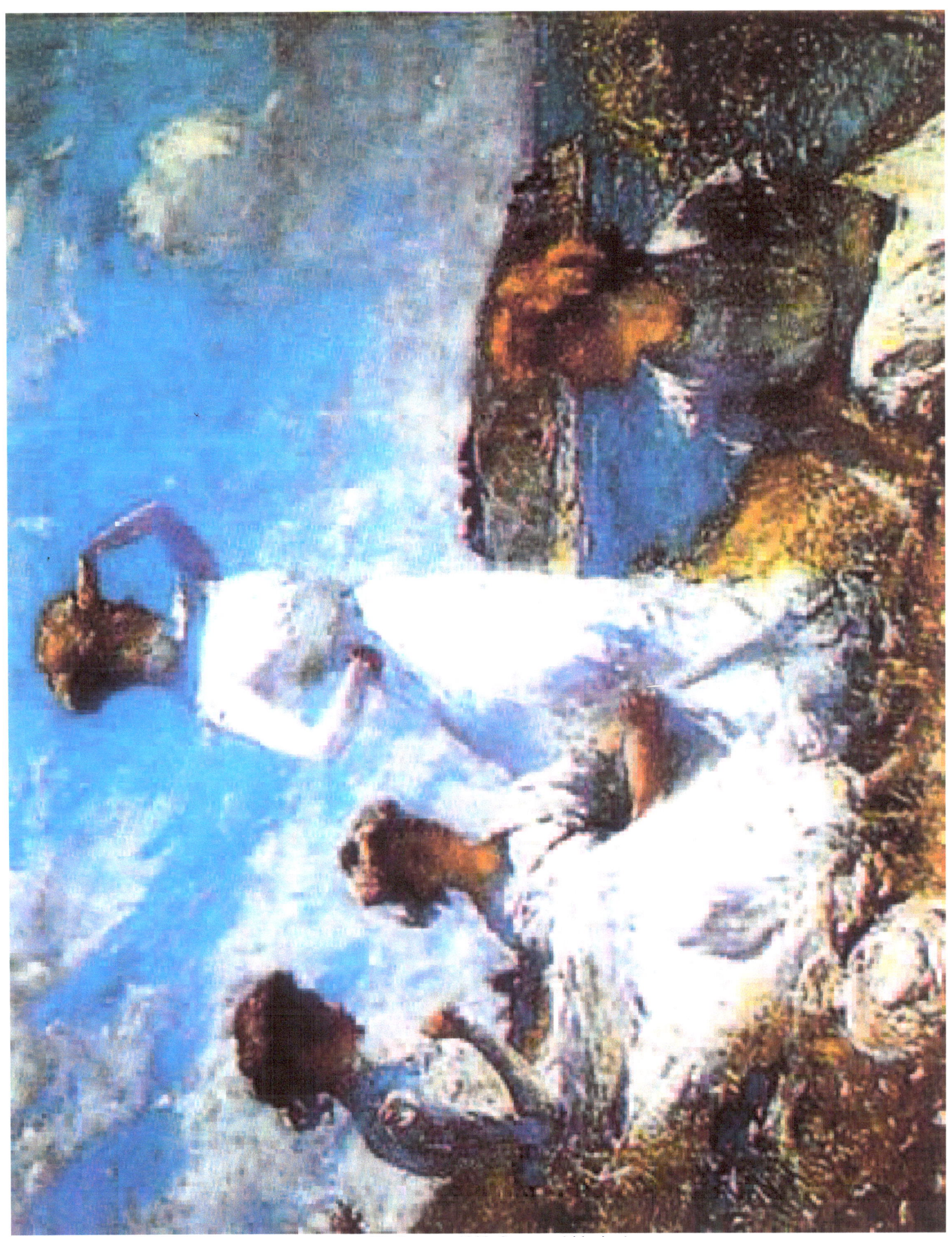

Frank W. Benson, 1909, Summer (sideview)

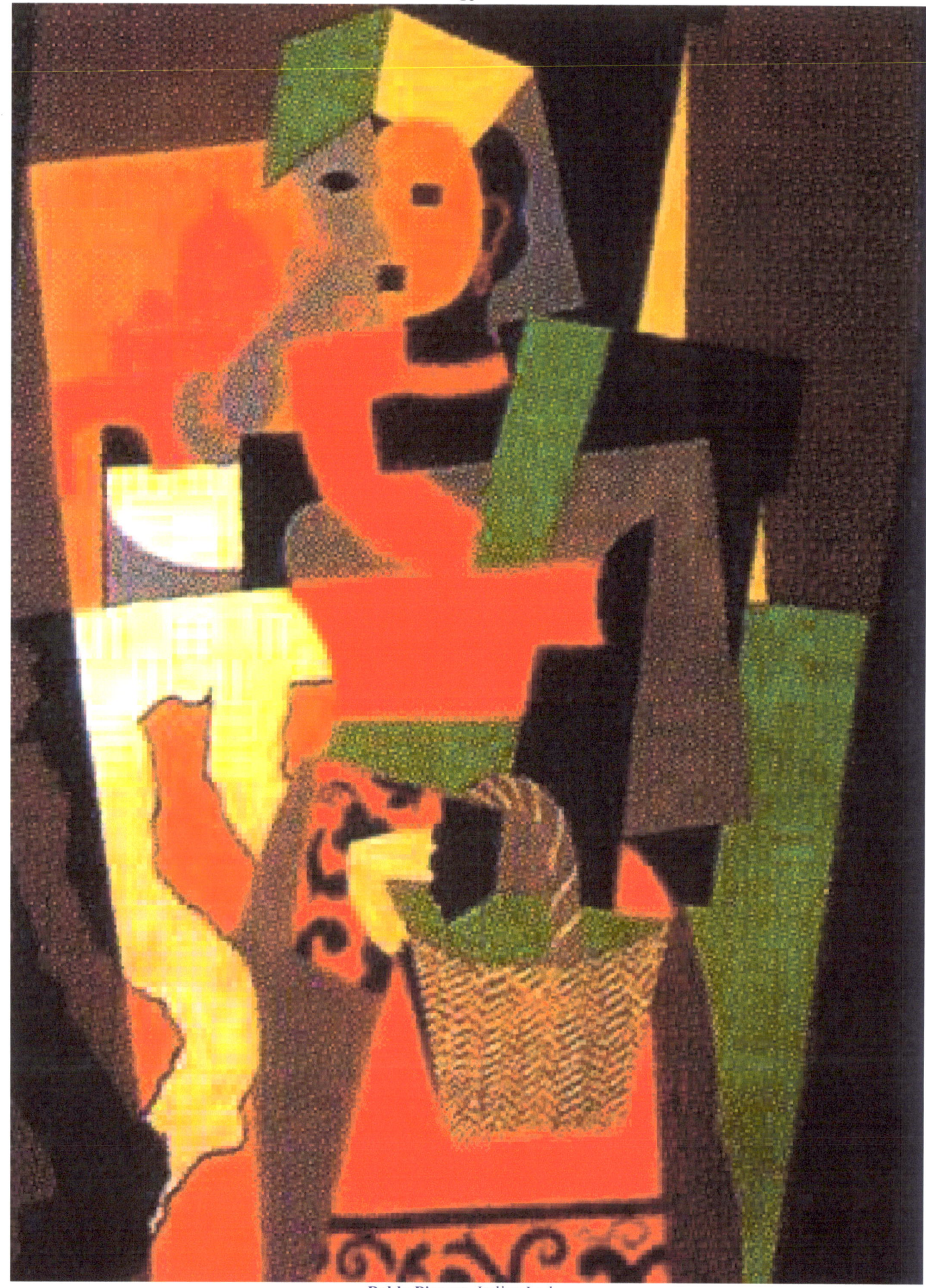

Pablo Picasso, Italian Lady

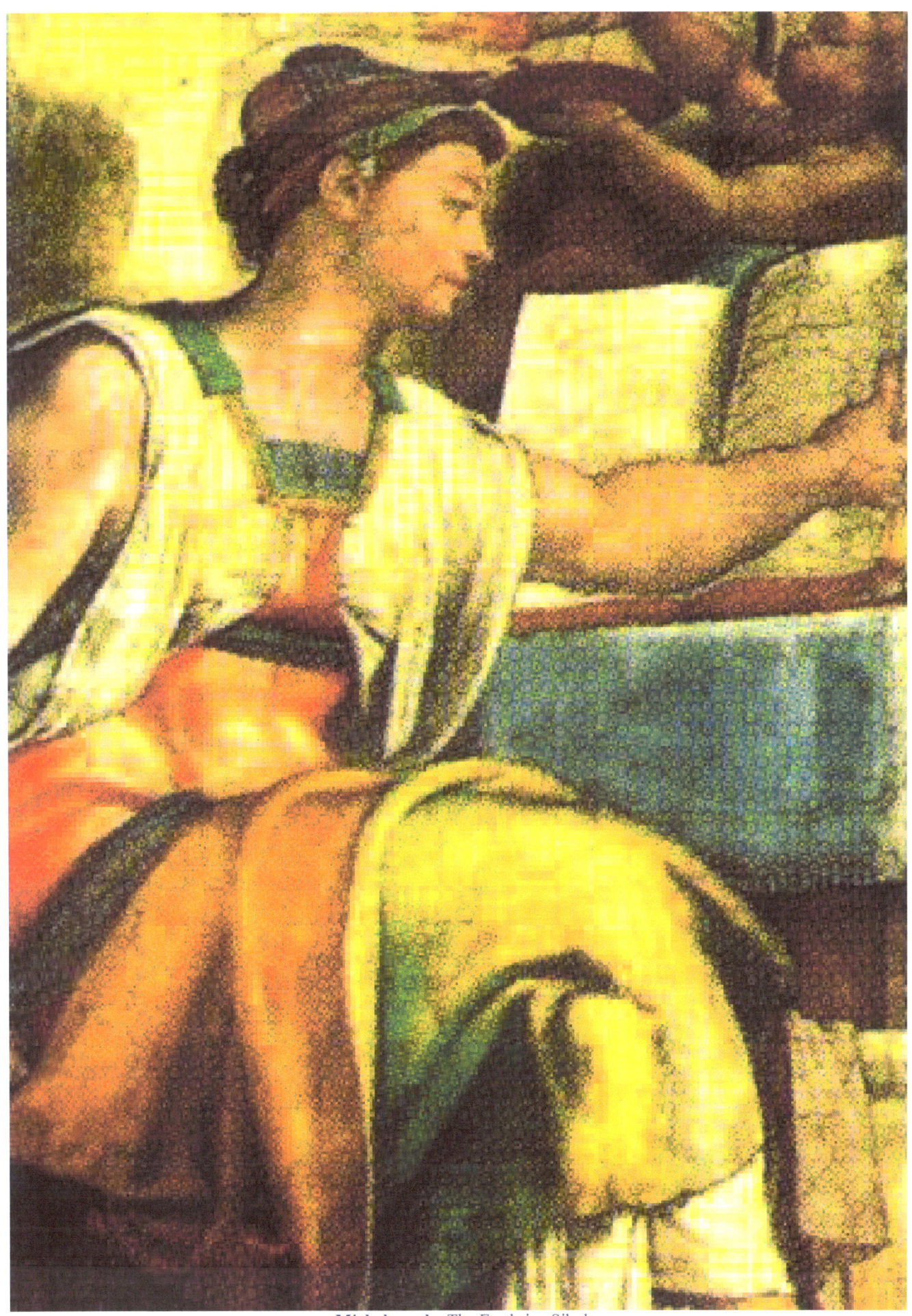

Michelangelo, The Erythrian Sibyl

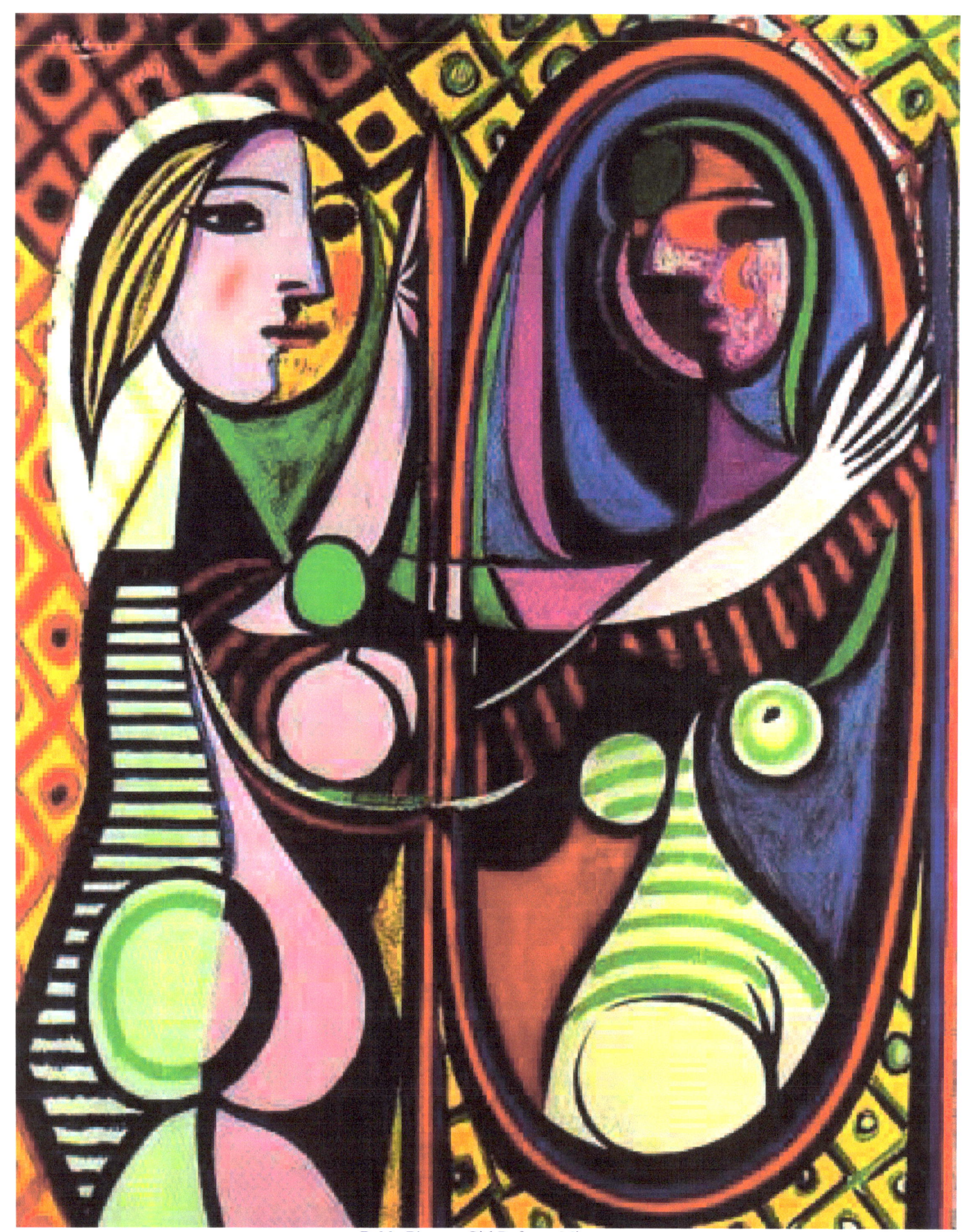

Pablo Picasso. Girl Before a Mirror

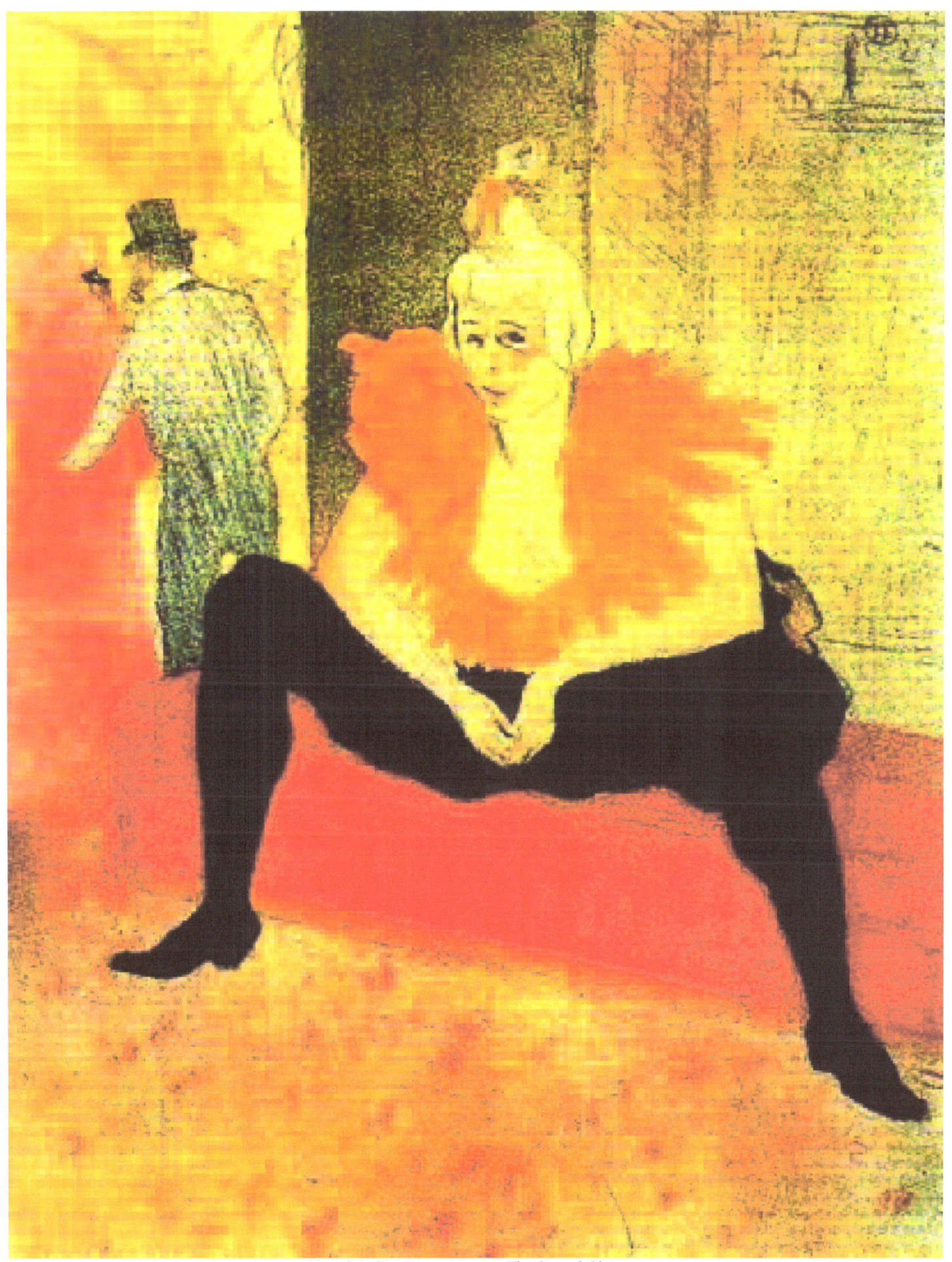

Henri de Toulouse-Latrec, The Seated Clowness

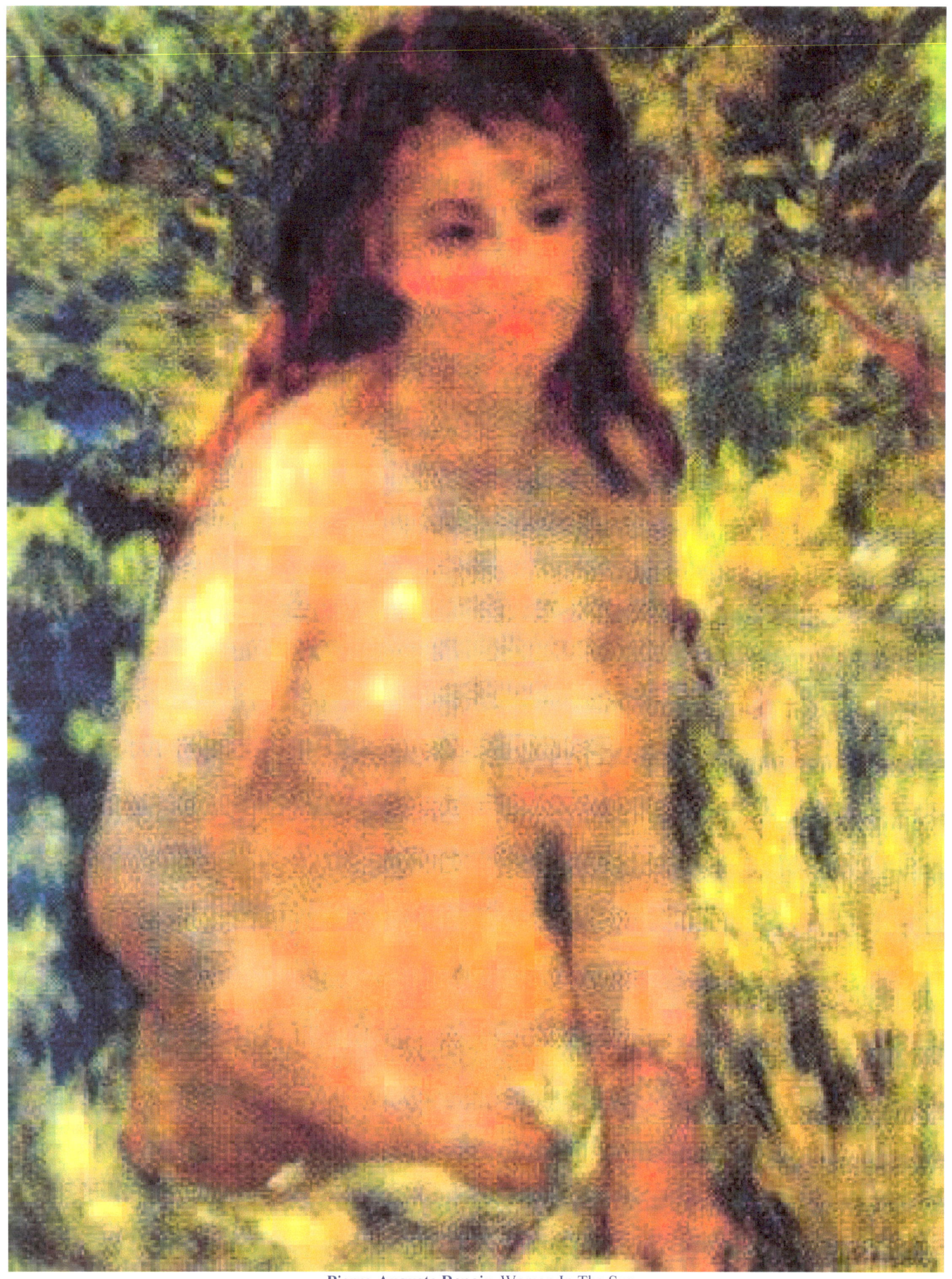

Pierre-Auguste Renoir, Woman In The Sun

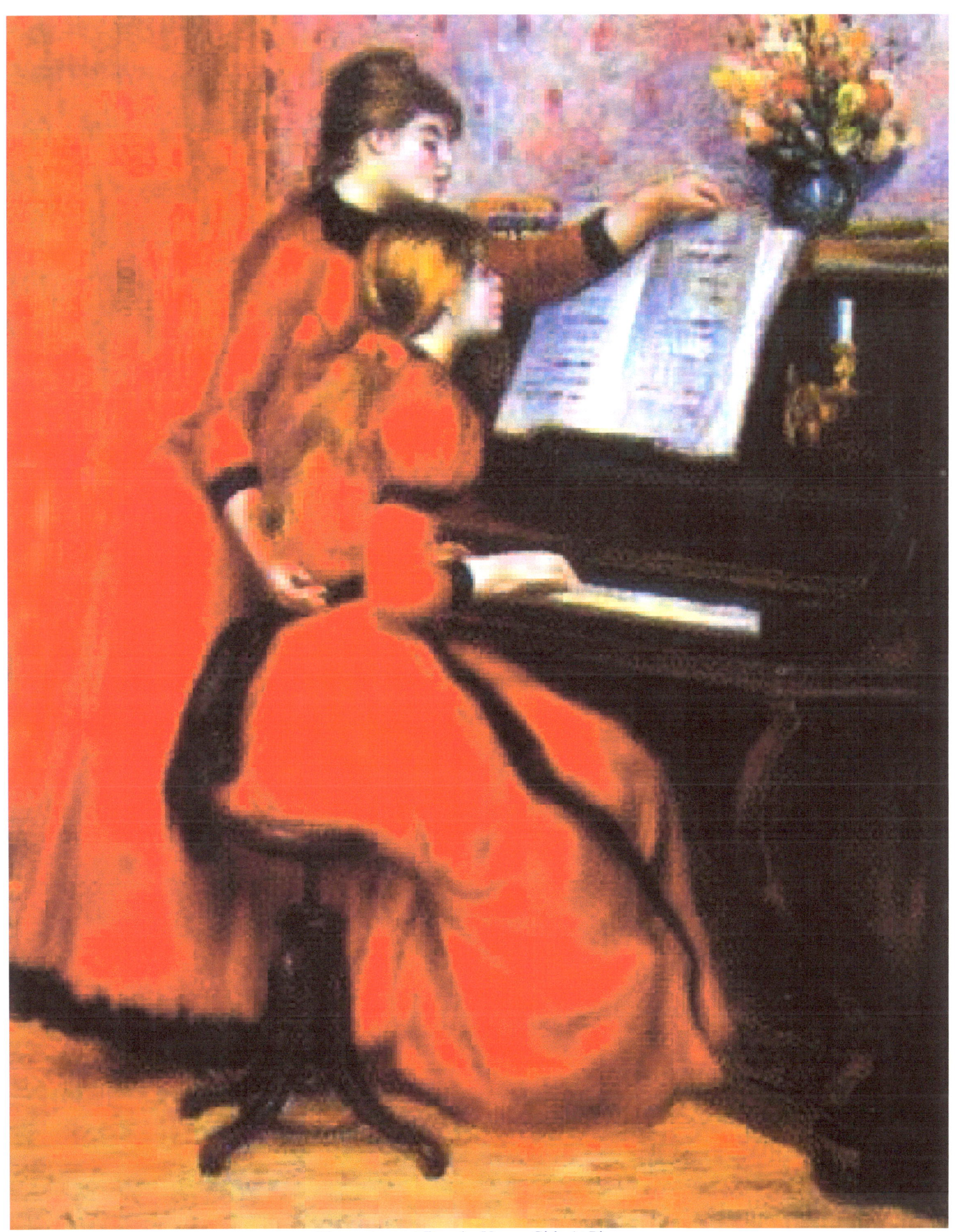

Pierre-August Renoir, Young Girls At Piano

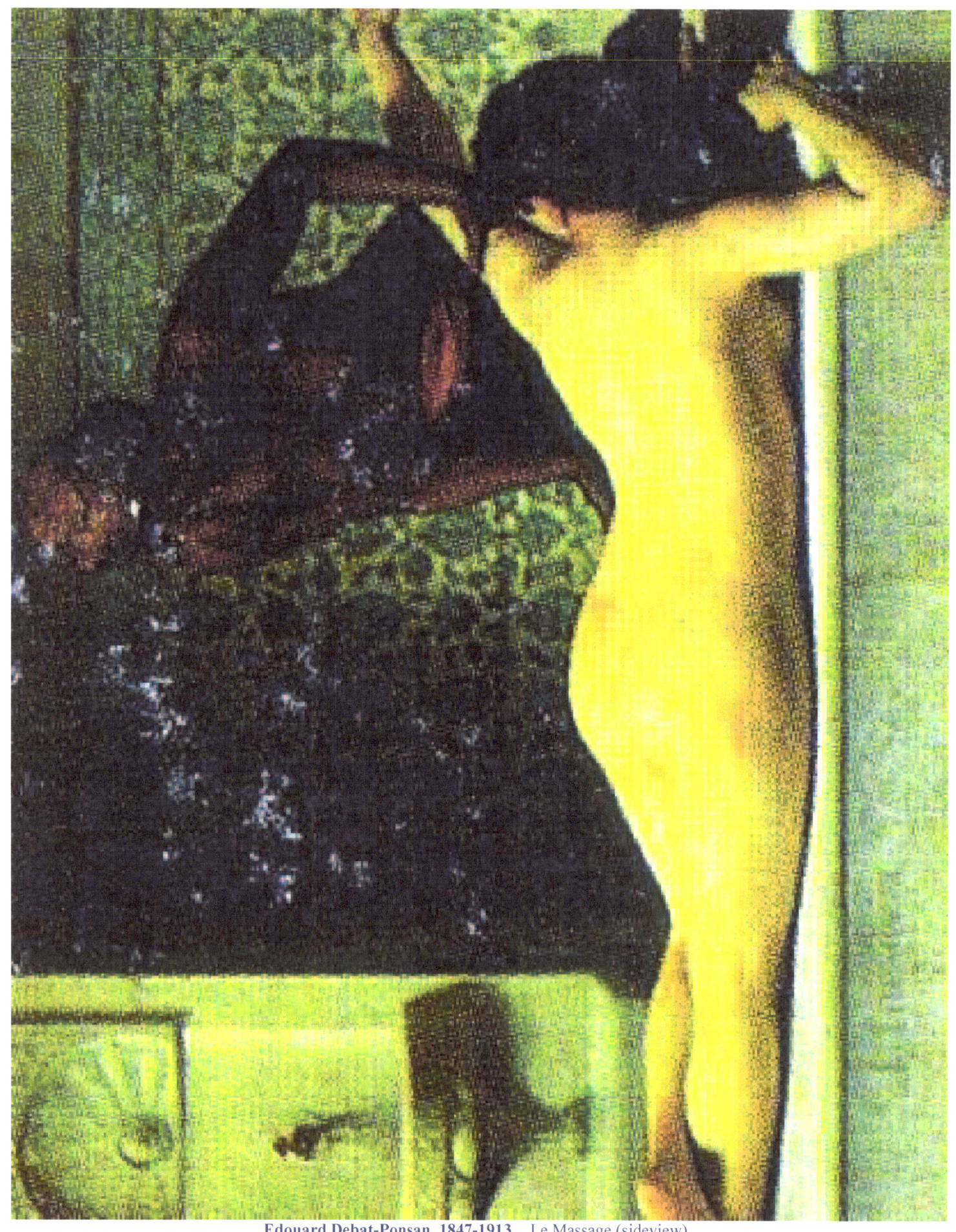

Edouard Debat-Ponsan, 1847-1913, Le Massage (sideview)

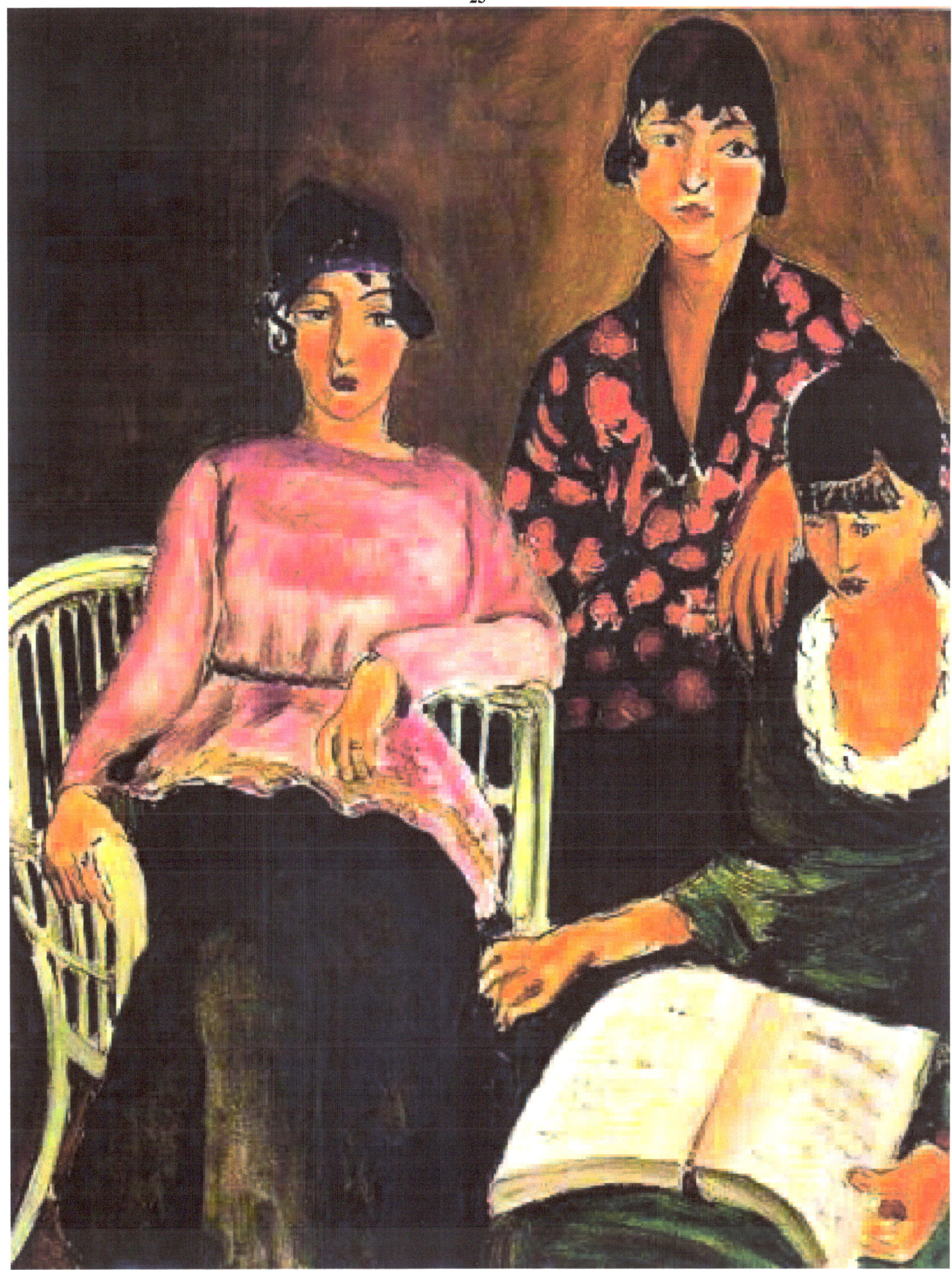

Henri Matisse, 1917, Three Sisters

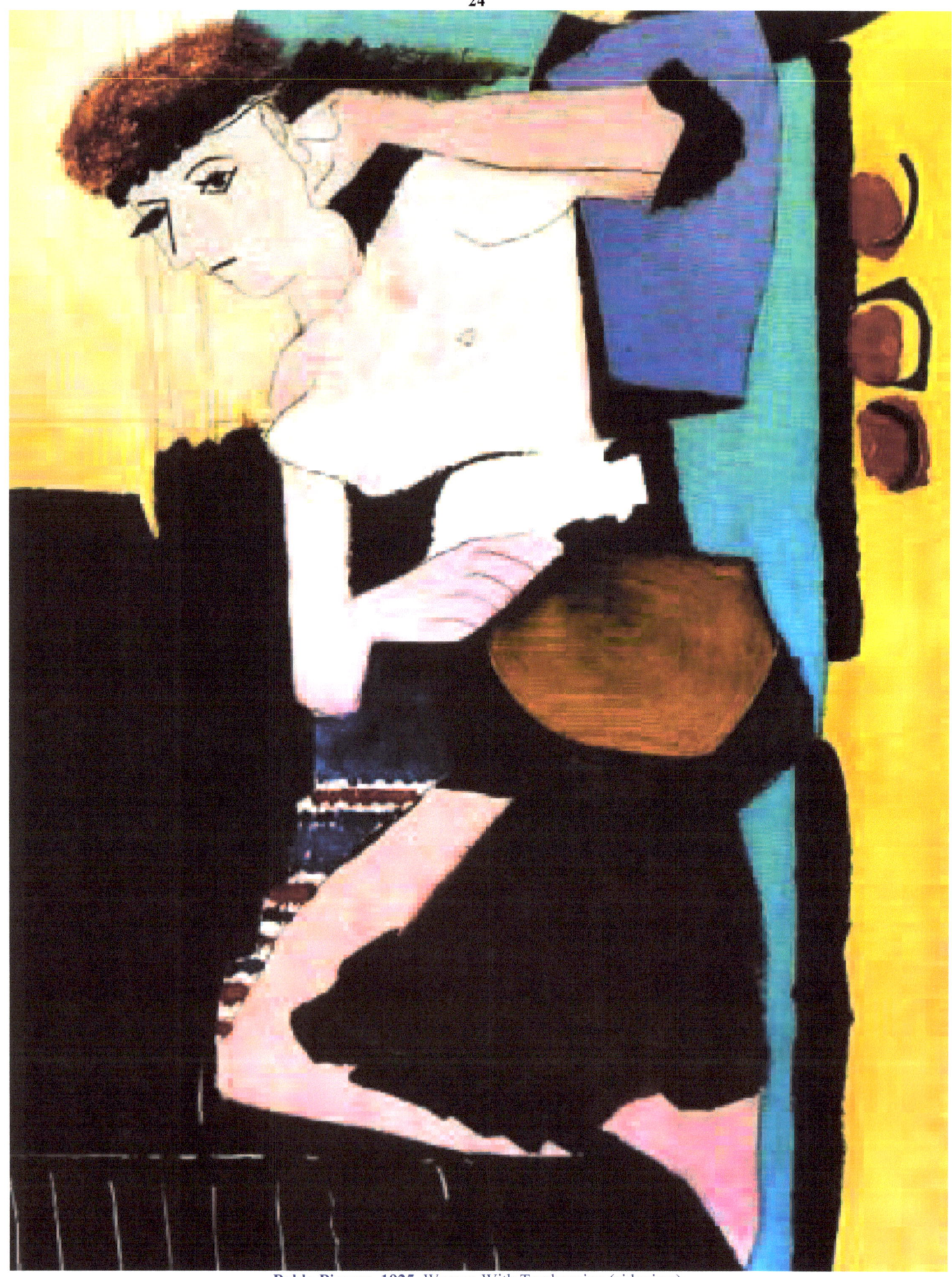
Pablo Picasso, 1925, Woman With Tambourine (sideview)

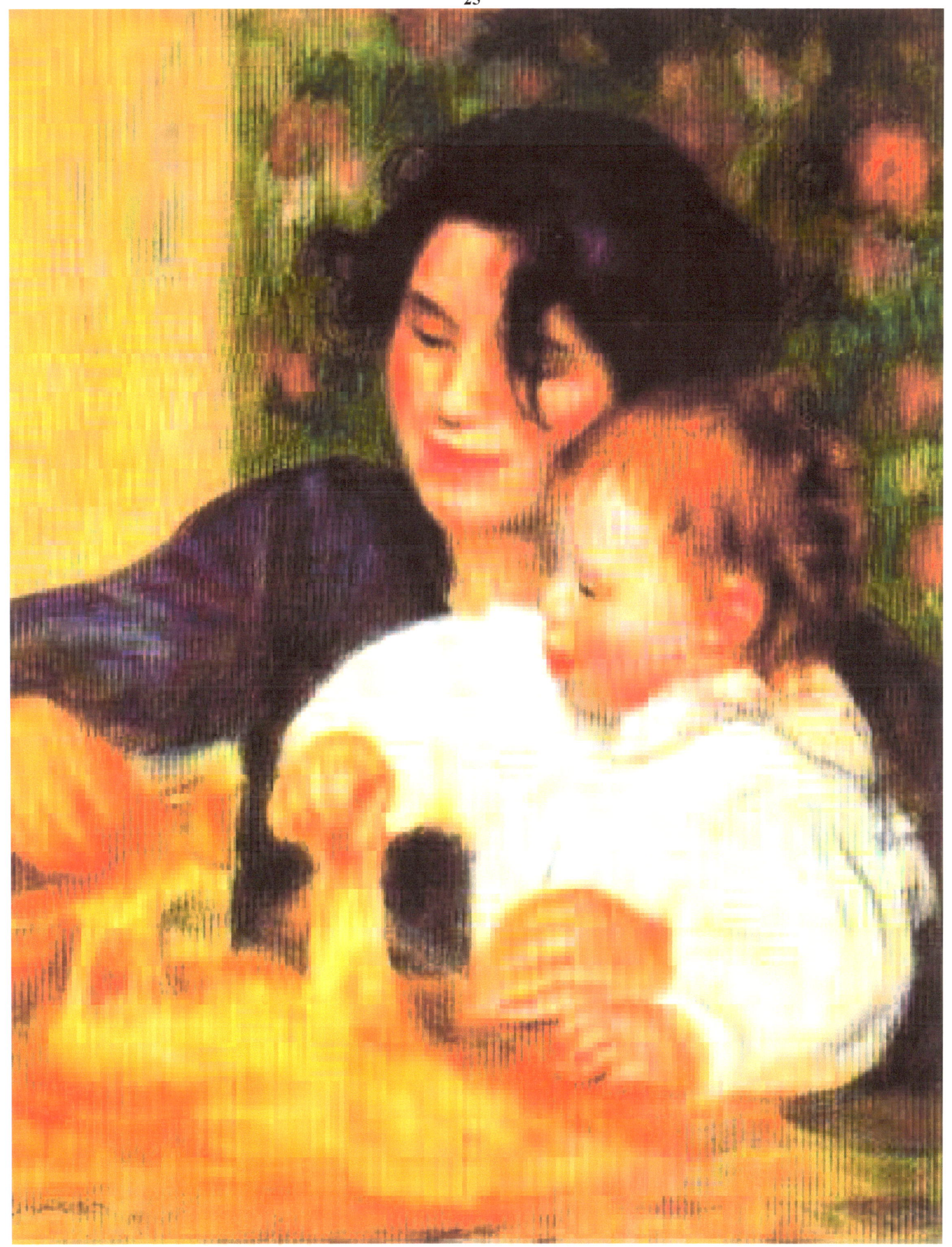

Pierre-Auguste Renoir, 1895, Gabrielle & Jean

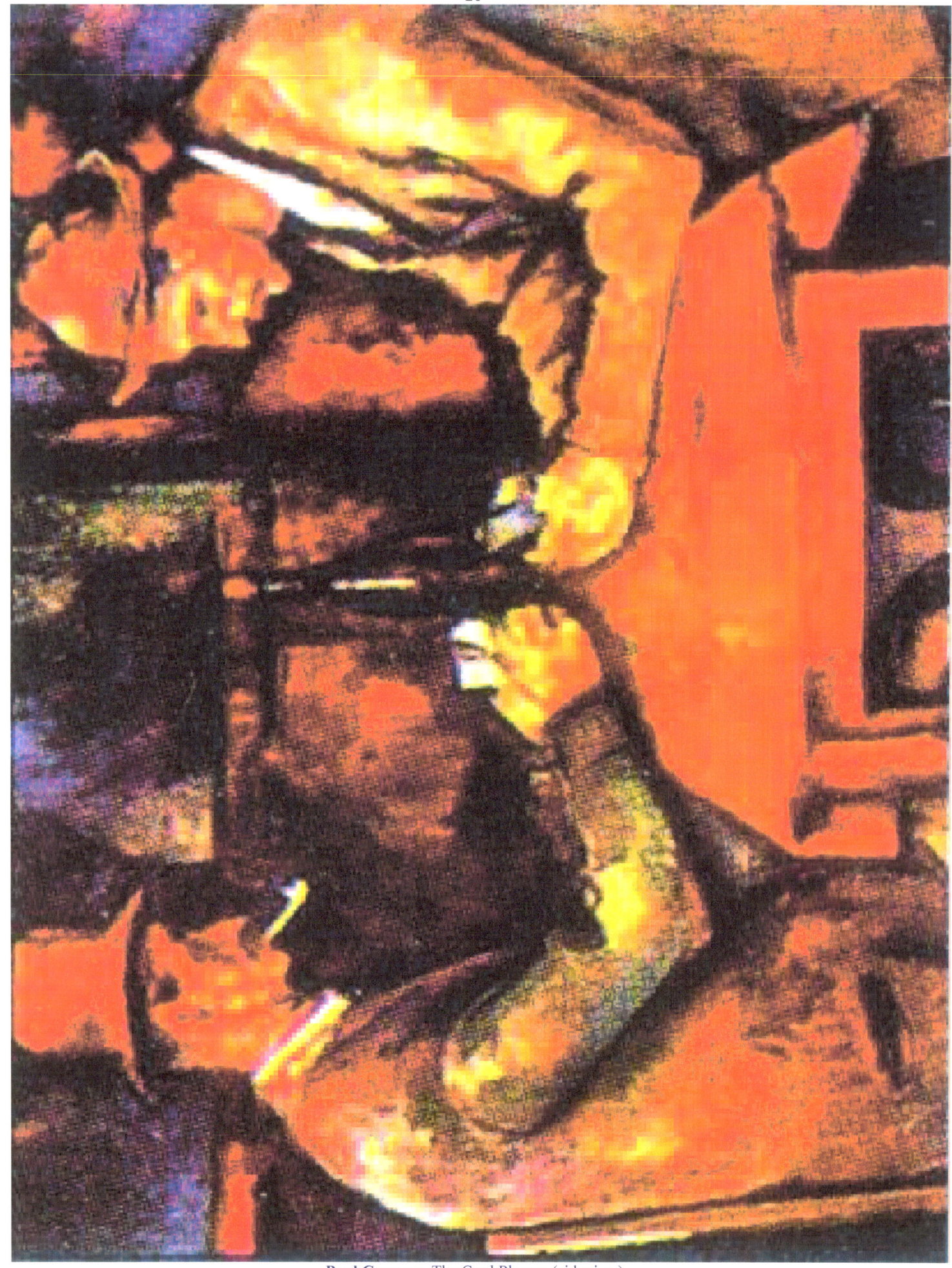

Paul Cezanne, The Card Players (sideview)

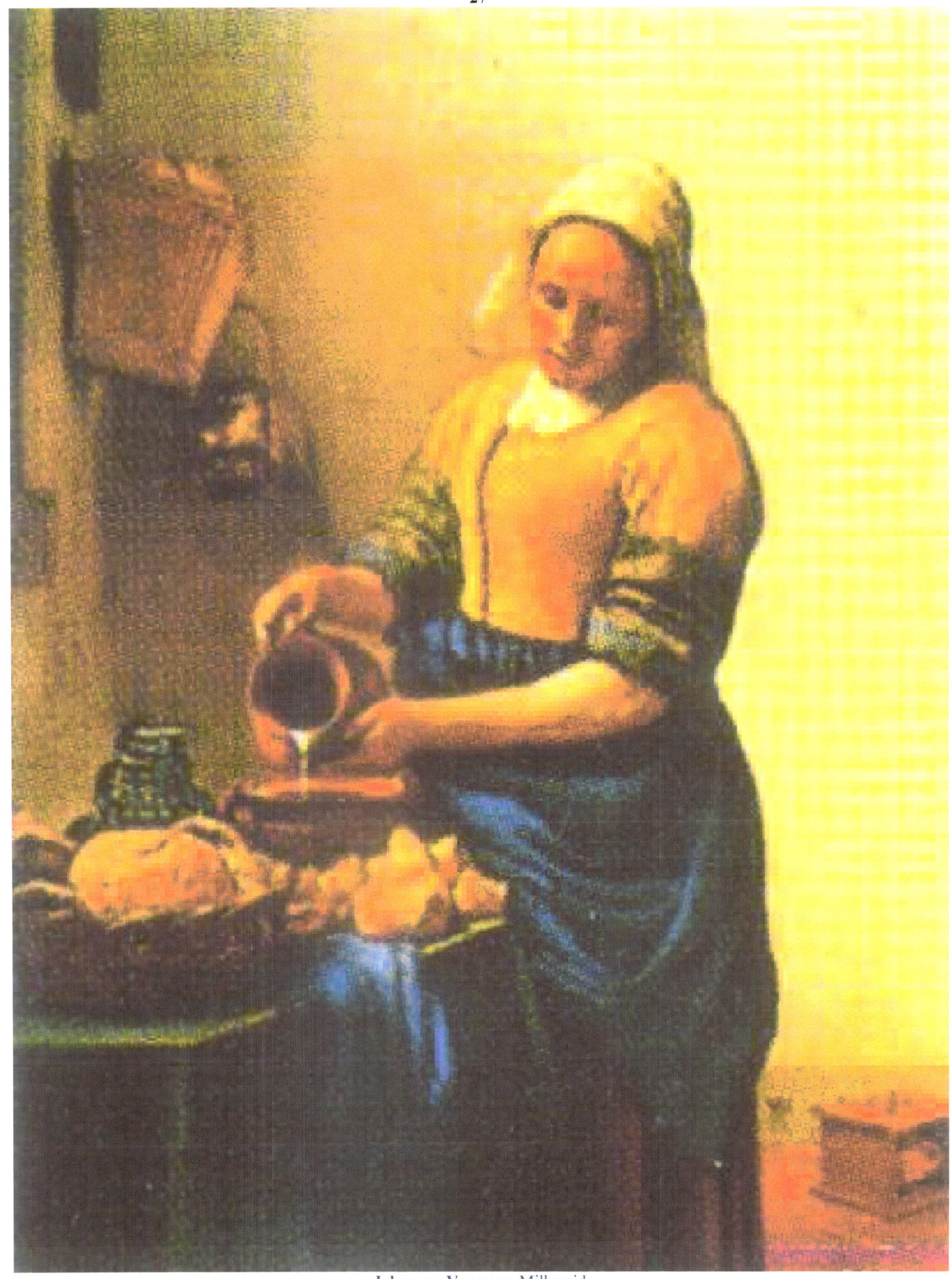

Johannes Vermeer, Milkmaid

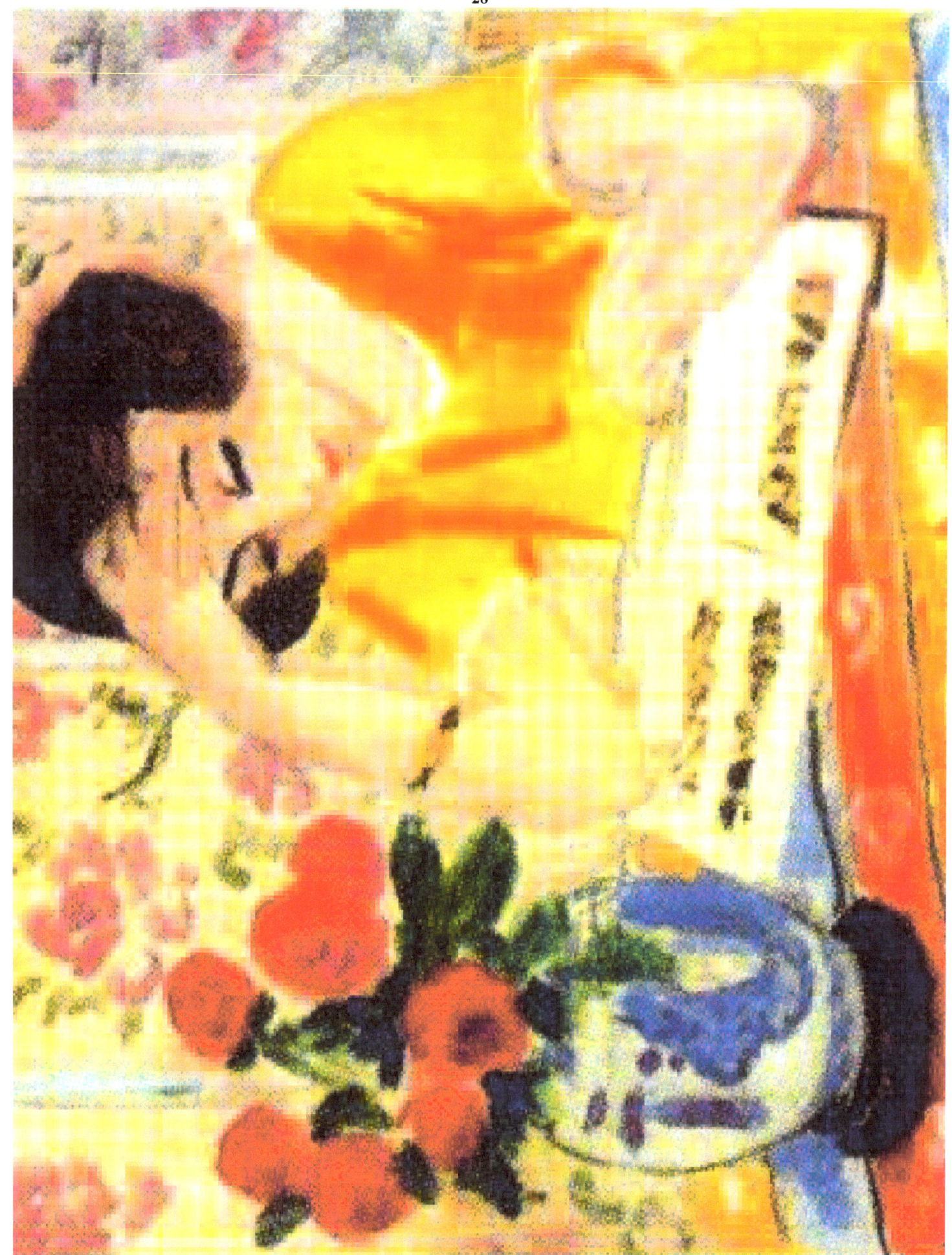

Henri Matisse, 1896, Woman Reading (sideview)

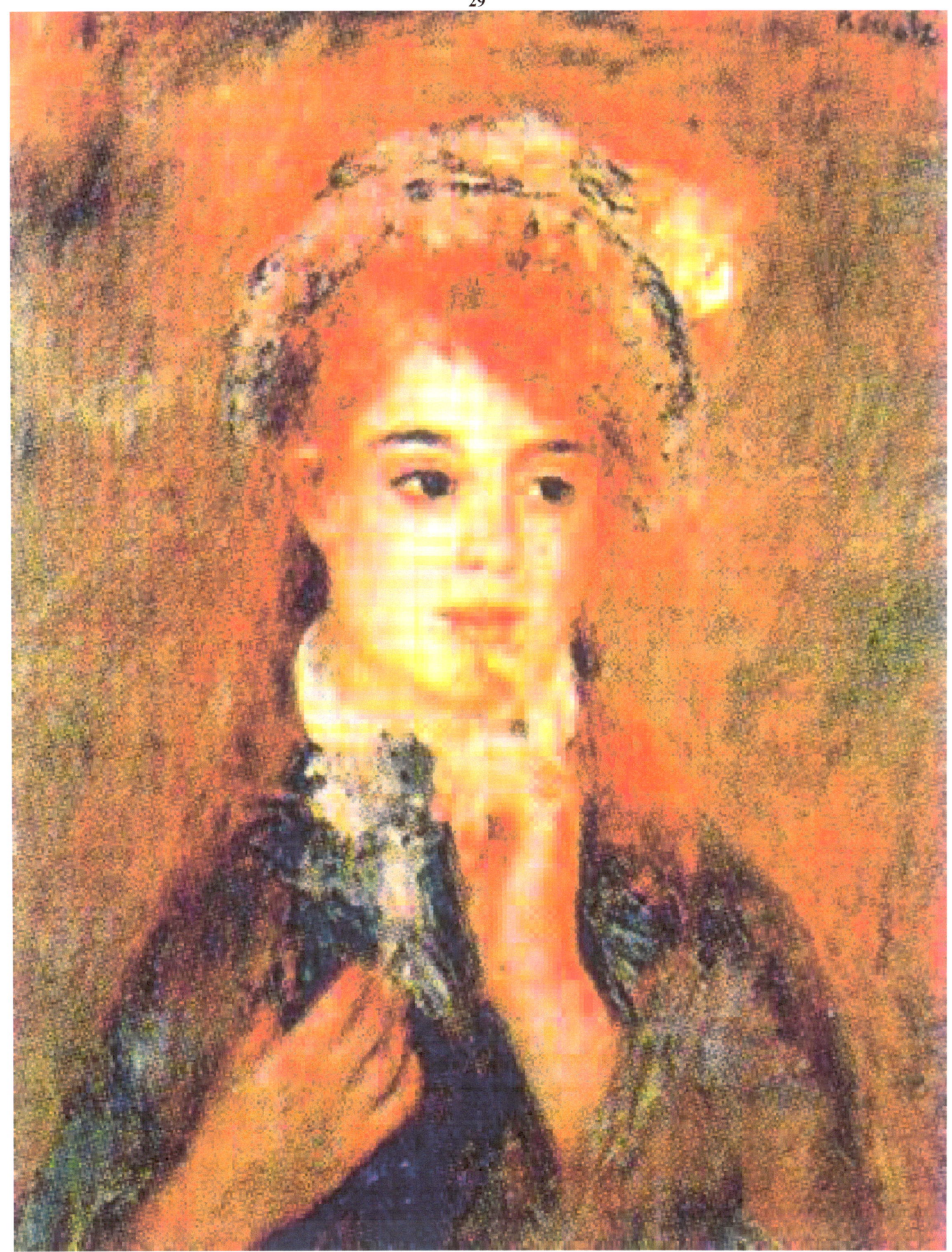

Pierre-Auguste Renoir, The Ingenue

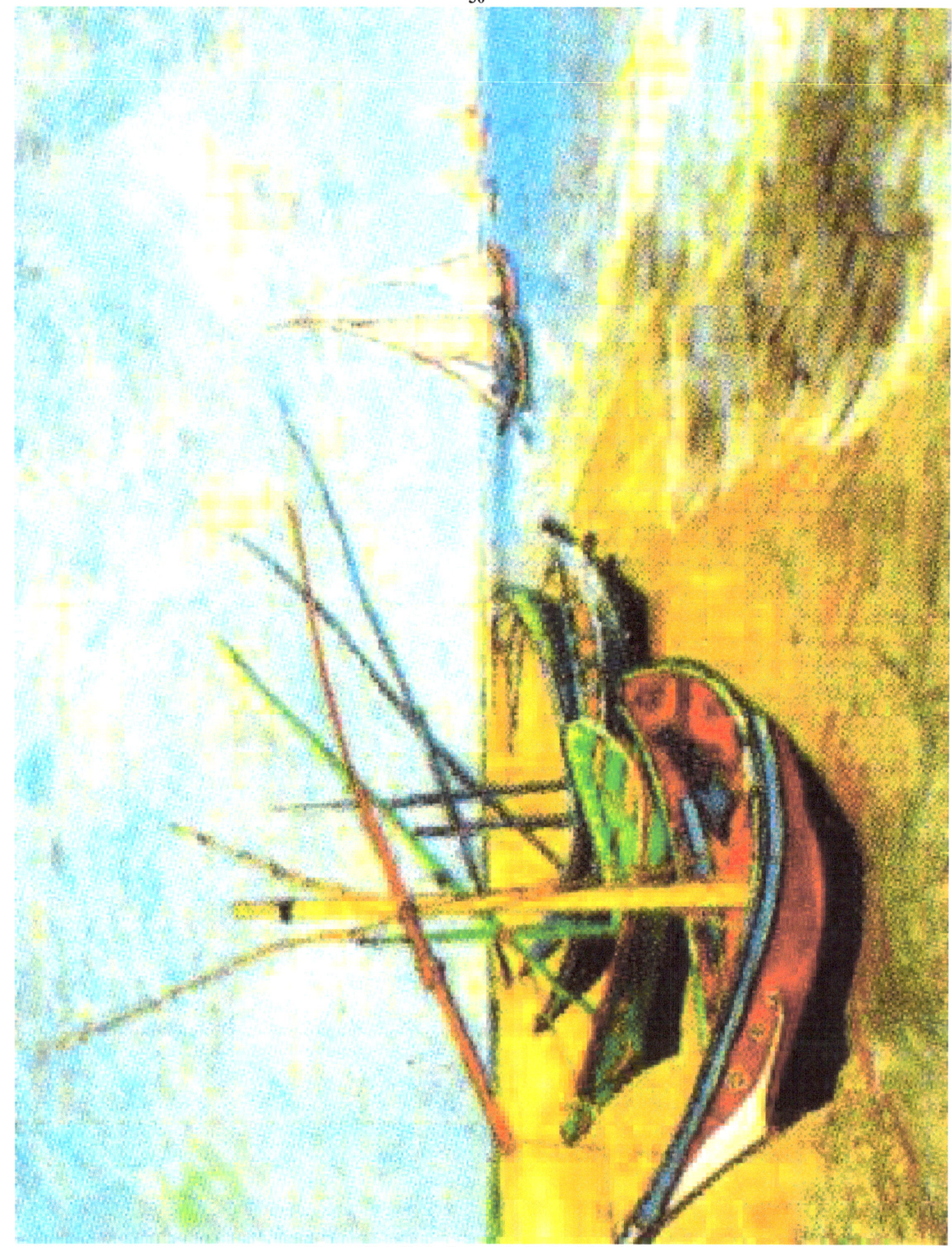

Vincent Van Gogh, Boats at St. Maries (sideview)

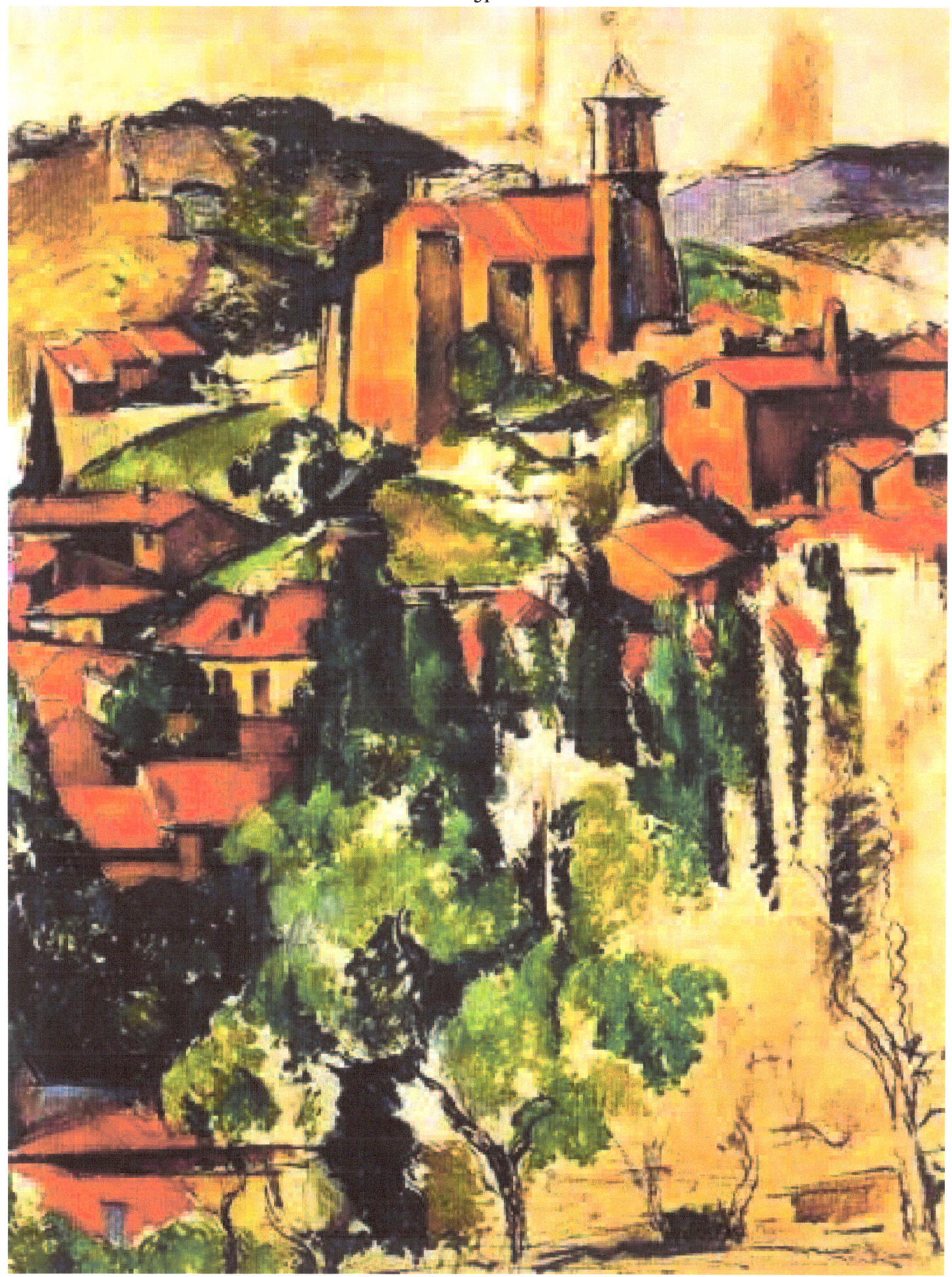

Paul Cezanne, Landscape with Red Rooftops

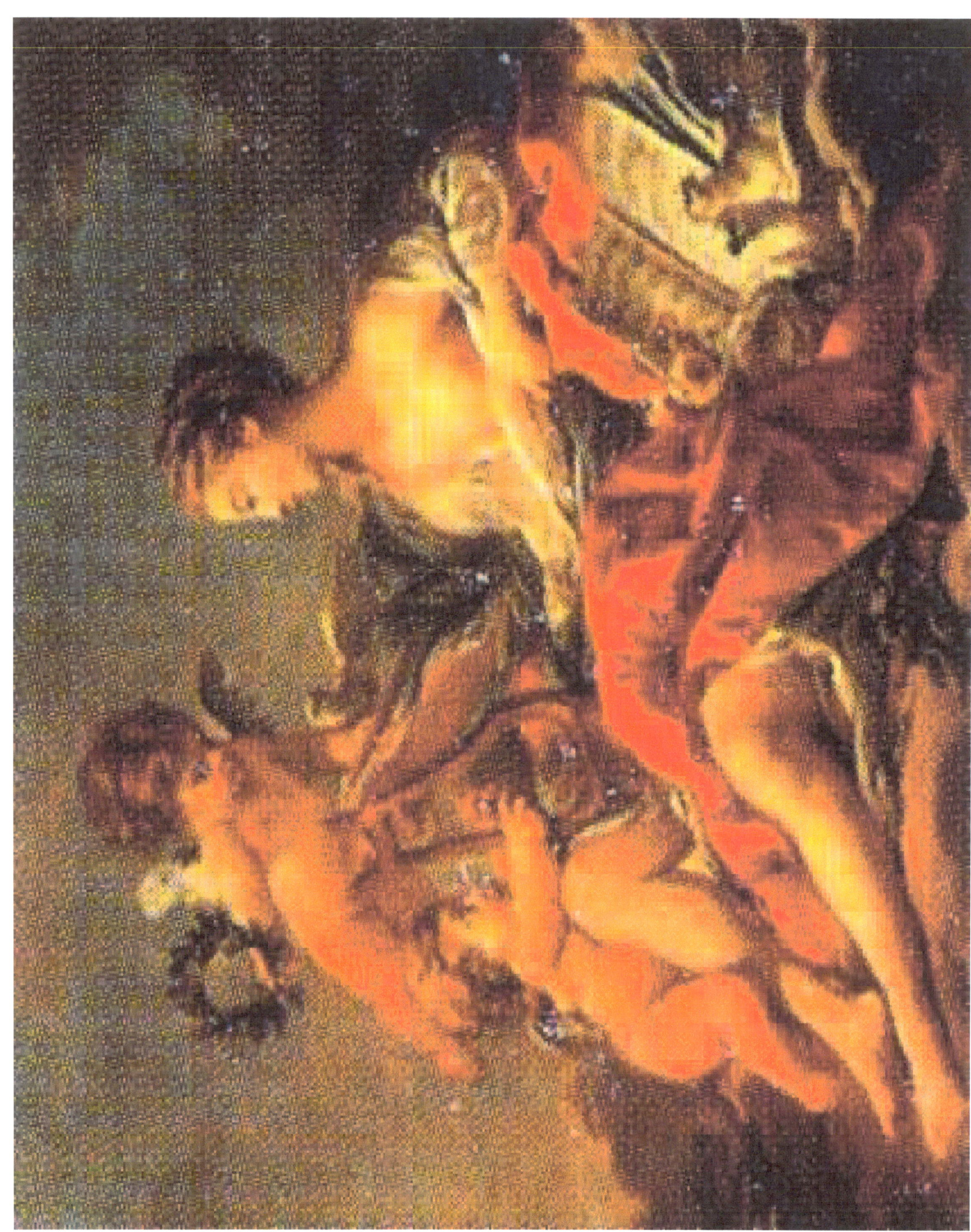

Francois Boucher, 1703-1770, Allegory Music

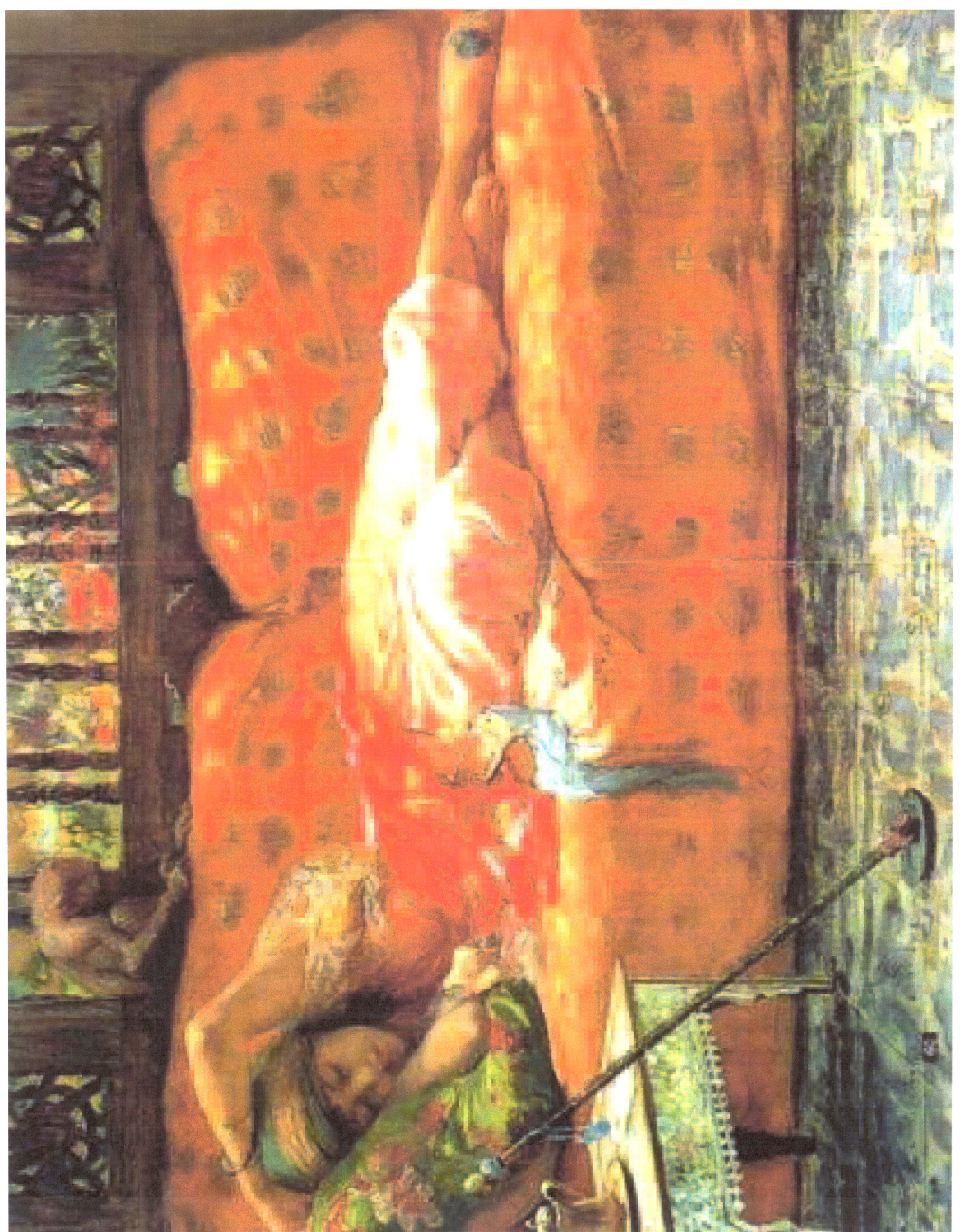

F.A.Bridgman, 1878, The Siesta (sideview)

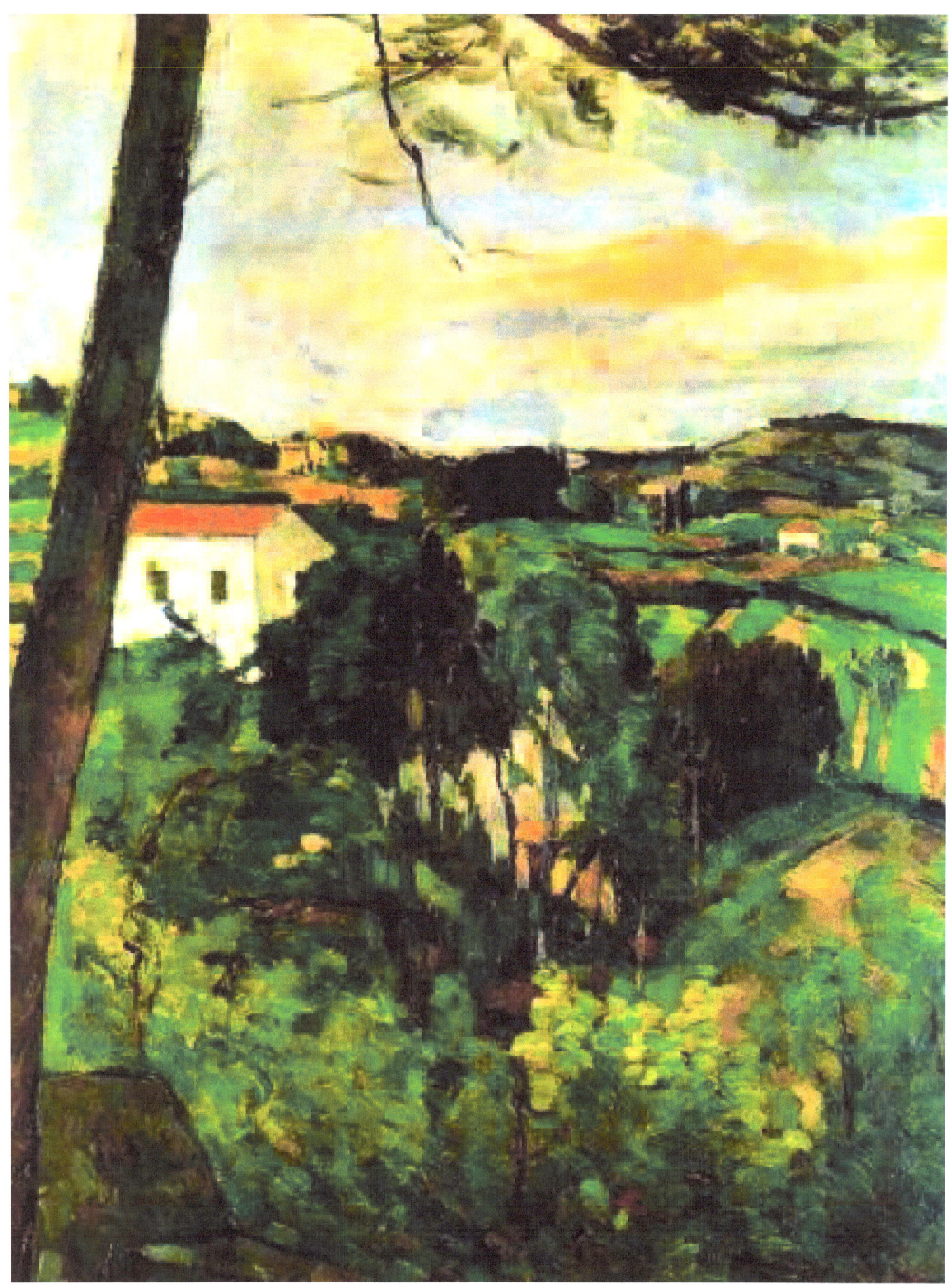

Claude Monet, Argentuil

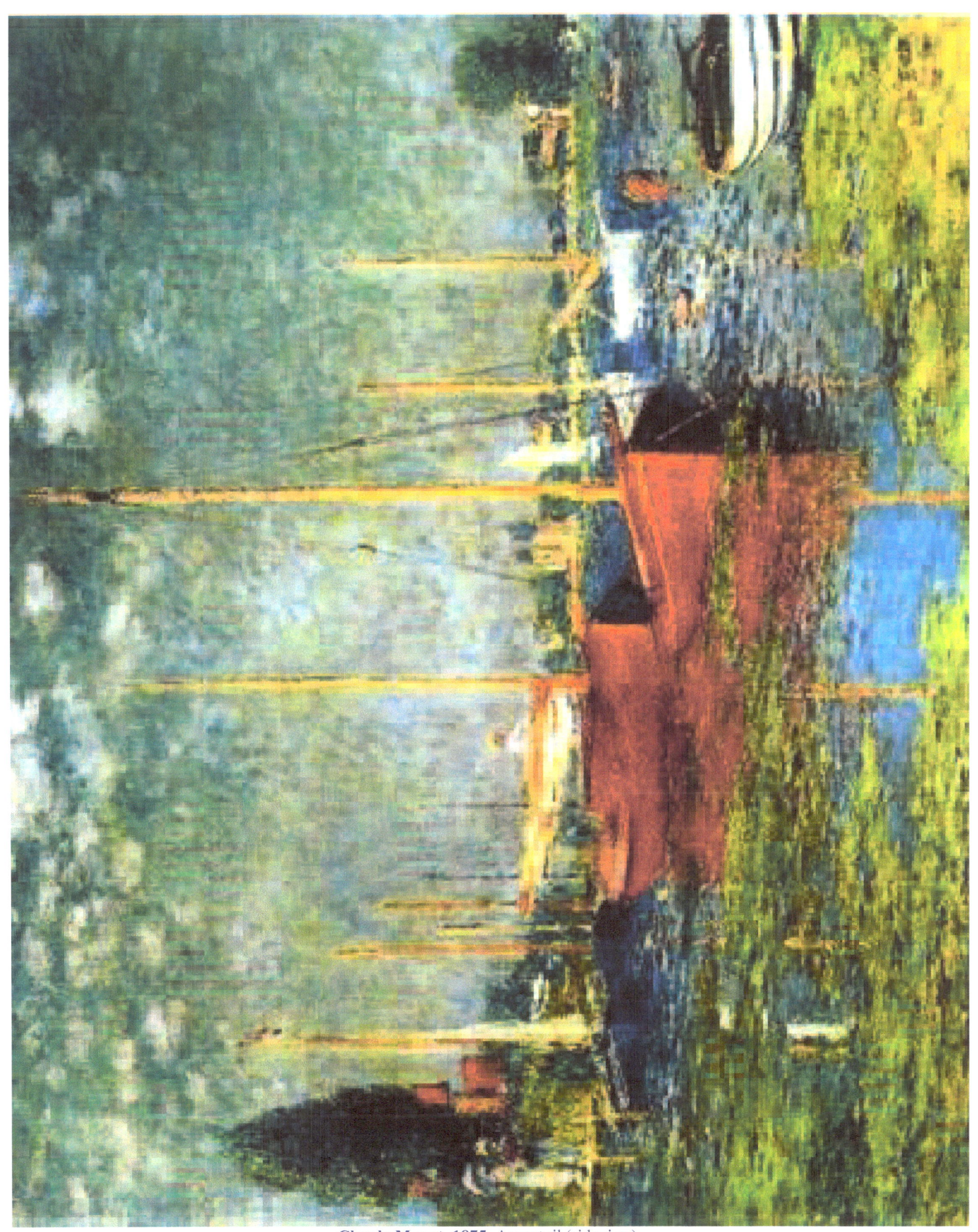

Claude Monet, 1875, Argentuil (sideview)

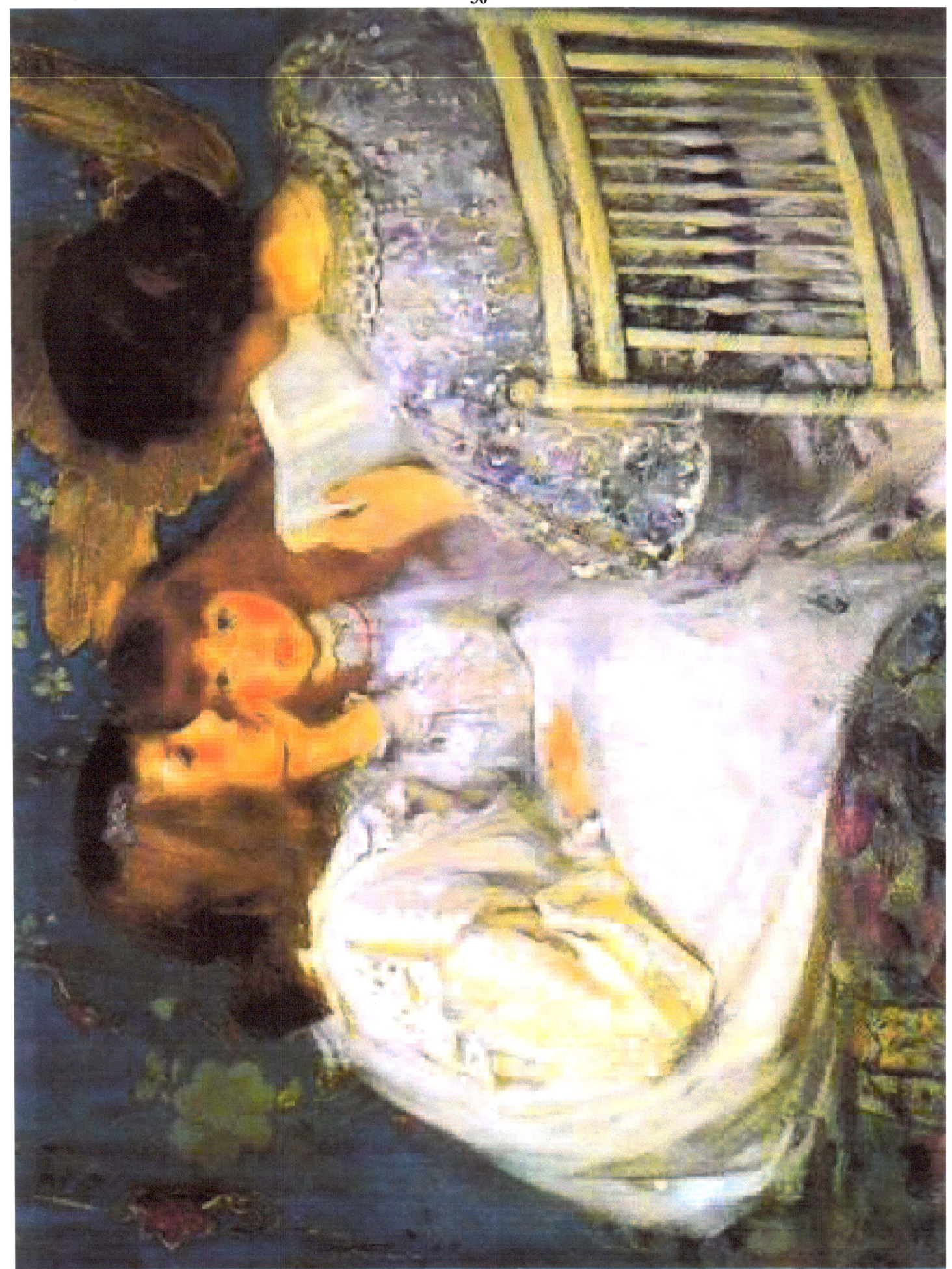

James Jebusa Shannon, 1895, Story Telling **(sideview)**

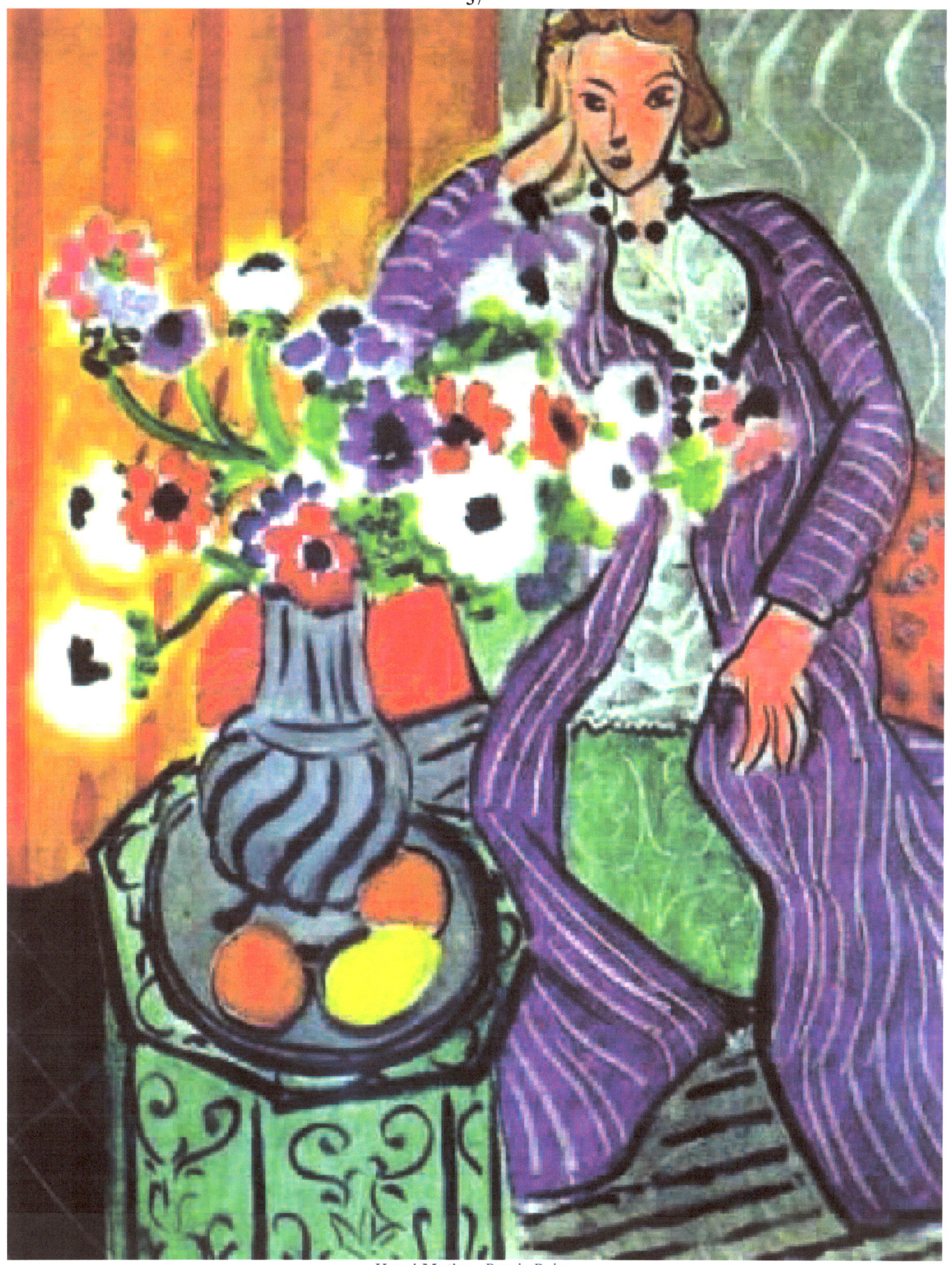

Henri Matisse, Purple Robe

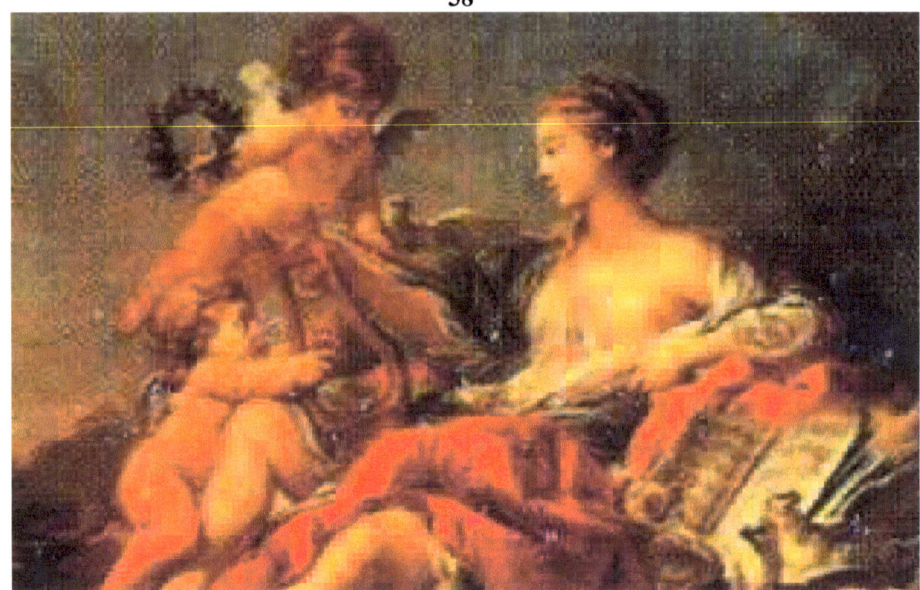

Francois Boucher, 1703-1770, Allegory Music

Publisher's List - Other Books

Writings 1 Book, 2009 + I. **Catch That Story** - *Tatay Jobo Elizes, publisher* + II. **Obit** - *Bambi Harper, Famous columnist* + III. **Speech, UP, 2003** - *Butch Jimenez, PLDT Executive* + IV. **Speech, Silliman U, 2006** - *Butch Jimenez, PLDT Executive* + V. **The Mission Moment** - *Dr. Phil Stack, Psyhologist* + VI. **Writing Underground** - *Mila D. Aguilar, Poet & Writer* + VII. **Academic Freedom** - *Mila Aguilar, Poet & Writer* + VIII. **Subanon Spirits of Rice & Land** - *Noel Cornel Alegre, Academician* + IX. **I Look Out The Window** - *Atty. Toto Causing, Lawyer, Journalist & Writer* + X. **Ride On A Bus, Poem** - *Anonymous via Melanie Ferrer, Budding Poet* + XI. **Why Am I Doing This** - *Susie Barbieri, Social Activist* + XII. **How To Court A Philipine Lady** - *Rodel Ramos & Jose Torres, Civic Leaders* + XIII. **Inspiring Young Filipino Entrepreneur** - *Lloyd Luna, Motivational Speaker* + XIV. **The Success Story of Ian Del Carmen** - *Lloyd Luna, Motivational Speaker* + XV. **Story of Bacna Surgical Mission** - *Sylvia Salvador, Civic Leader* + XVI. **1987 Philippine Constitution** - *Full Text (Special Feature)* + XVII. **Why Publish Writings** - *Tatay Jobo Elizes, Publisher*

Writings 2 Book, 2009 + I. **Why Can't We Act Up Together** - *Susie Barbieri, Social Activist* + II. **I Know Where They Are All Going** - *Cesar Lumba, Writer & Poet* + III. **There Is Hope For The Philippines** - *Grace Padaca, Isabela Governor* + IV. **Pointers On Employment Abroad** - *Melanie Aquino, Dentist & Writer* + V. **Without KNCHS: (Love story)** - *Atty. Toto Causing, Jury Proponent, Writer* + VI. **422 Years Ago** - *Rodel Rodis, Writer & Political activist* + VII. **Filipino American History Month** - *Rodel Rodis, Writer & Political activist* + VIII. **Love is the Next Truth, poem** - *Daniel Rodis, son of Rodel* + IX. **A Need For Reflection - Gloom** - *Cesar Torres, Politial Activist, academician* + X. **Our Purpose Driven Life** - *Joey Concepcion, RFM Pres. & GoNegosyo activist* + XI. **Did Ninoy Die For Nothing** - *Joey Concepcion, RFM Head & GoNegosyo Activist* + XII. **Why The Filipino Voted** - *Pablito Lim, Zambales Businessman* + XIII. **Life And Love, Poem** - *Nannette Yatco, Dentist, Fine Artist, Poet* + XIV. **Criteria - American Institute of Philanthropy** - *Charity Guidelines (Feature)* + XV. **Strangers In Our Own Country** - *Casiano Mayor Jr., Author & Writer* + XVI. **Coming Revolution In The Ballot** - *Cesar Lumba, Author & Writer* + XVII. **2009 - A Retrospective** - *Cesar Lumba, Author & Writer* + XVIII. **All Over The World** - *Vicente Rivera Jr., Short Story Writer* + XIX. **Harvest** - *Loreto Paras Sulit, Short Story Writer* + XX. **Things Your Burglar Won't Tell** - *Jude Tagaciudad, Writer* + XXI. **The Gypsy Soul** - *Casiano Mayor Jr., Author & Writer* + XXII. **An End To Cheating** - *Sonny Coloma, Academician & Writer* + XXIII. **Toward Culture of Giving** - *Sonny Coloma, Academician & Writer*

Writings 3A Book, 2012 + + 1. **EPIC25, Emerging Philippines Investors Coalition,** *Norman Madrid* + + 2. **Management Ability As An Issue,** *Dr. Rene B. Azurin* + + 3. **Do We Really Want To Give Our Politicos More Power,** *Dr. Rene B. Azurin* + + 4. **Will 2010 Fulfill Filipinos High Hopes For Better Life – Metamorphosis,** *Ernie D. Delfin* + + 5. **Comelec Is The Root Of All Evils,** *Toto Causing* + + 6. **Some Advantages of Federalism and Parliamentary Government For The Philippines,** *Dr. Jose Abueva* + + 7. **Sometimes A Great Nation,** *Mar-Vic Cagurangan* + + 8. **Great Conspiracy,** *Mar-Vic Cagurangan* + + 9. **Of Speech & Life's Riddles,** *Casiano Mayor* + + 10. **Bad Start To The Year,** *Rod Garcia* + + 11. **A Dinner out,** *Rod Garcia* + + 12. **One More Time,** *Roy Gaane* + + 13. **Strange Noises** – *Tatay Jobo Elizes* + +

Writings 3B Book, 2012 + + 1. **The Reeds and Beams of Sunset in Paite and Balangaging in Zambales,** *Ceres Busa* + + 2. **Memories of your Past,** *Ceres Busa* + + 3. **Blowout in the Barrio,** *Ceres Busa* + + 4. **Dream on Sari-sari Store Keeper,** *Ceres Busa* + + 5. **O Naraniag O Bulan,** *Ceres Busa,* + + 6. **Candelaria, O Candelaria,** *Ceres Busa* + + 7. **Four P's … Pastillas, Pilipig, Patupat at Panan,** *Ceres Busa* + + 8. **On Being Filipino American,** *John Reyes* + + 9. **The Monterey Peninsula,** *John Reyes* + + 10. **The Salaza Fiesta,** *John Reyes* + + 11. **Salawikain: Filipino Proverbs,** *John Reyes* + + 12. **Musikero (The Musician),** *John Reyes* + + 13. **Did You Know (1),** *Bert Guiang* + + 14. **Did You Know (2),** *Bert Guiang* + + 15. **Did You Know (3),** *Bert Guiang* + + 16. **Did You Know (4),** *Bert Guiang* + + 17. **Did You Know (5),** *Bert Guiang* + + 18. **Sharing Trivia,** *Bert Guiang* + + .

Writings 4A Book, 2012 + + 1. **The State of Our Nation and Democracy In 2010: Building 'The Good Society" We Want,** *Dr. Jose V. Abueva* + + 2. **Assessing the Expanded Role of AFP in Nation Building,** *Col. Dencio (Dennis) Acop, Ret,* + + 3. **Assessing RP's Security Strategies, Alternative Views,** *Col. Dencio (Dennis) Acop, Ret.* + 4. **The Way We Were,** *Fred Natividad* + + 5. **Veterans of Ipo Dam, A Fiction,** *Fred Natividad* + + 6. **A Plea,** *Miguel Reyes Reynaldo* + + 7. **International Youth Bowling, My Impressions,** *Marjorie Ann Elizes Reyes* +

Writings 4B Book, 2012 + + 1. **Mi Ultimo Adios (My Last Farewell),** *Dr. Jose P. Rizal* + + 2. **Aling Pagibig Sa Tinubuang Bayan,** *Gat. Andres Bonifacio* + + 3. **Rekonsilasyun Dula (Reunion in Heaven),** *A Play, Irineo P. Goce (KaPule2 or Leonidas P. Agbayani)* + + 4. **Forgery of Rizal Retraction,** *Irineo P. Goce (KaPule2 or Leonidas P. Agbayani)* + + 5. **Maikling Kasaysayan Ng Malas Na Bayang Pilipinas,** *Ireneo P. Goce (KaPule2 or Leonidas P. Agbayani)*

Writings 5 Book - "Best Hopes" 2010 (About President P-Noy) + I. **The Challenge of a Hundred Days: Believing that Filipinos can…** - *Tony Meloto* + II. **The 2006 Ramon Magsaysay Award for Community Service** - *for Tony Meloto* + III. **Open Letter to Noynoy** - *F. Sionil Jose, famous writer/auhor* + IV. **A History of Pain** - *Juan L. Mercado, Journalist* + V. **An Open Letter to Noynoy** - *From OFWS* + VI. **Pursuit of Good Governance Advocacies** - *Marcelo Tecson, Financial Expert* + VII. **A Fervent Prayer for Peace** - *Cesar Torres, Academcian, UP Professor* + VIII. **A History of Betrayal** - *Perry Diaz, Columnist* + IX. **Corona's Thorny Crown** - *Perry Diaz. Columnist* + X. **Dawn of a New Era** - *Perry Diaz, Columnist* + XI. **Of Mice, Boys and Men** - *Philip S. Chua, MD* + XII. **A Hopeful Tomorrow - A Balikbayan Insight** - *Philip S. Chua, MD* + XIII. **Global Filipinos: A Sleeping Giant** - *Philip S. Chua, MD* + XIV. **Heart to Heart - Winds of Change** - *Philip S. Chua, MD* + XV. **Growing Old is a Privilege** - *Philip S. Chua, MD* + XVI. **Our Cruelty to Mother Earth** - *Philip S. Chua, MD* + XVII. **Advice to Grads: "Never Choose Your Heroes Lightly"** - *Ernie Delfin, writer* + XVIII. **Gawad Kalinga, A Progressive Movement** - *Ernie Delfin, write* + XIX. **Why a Man Must Save and Invest** - *Ernie Delfin, writer* + XX. **Beautiful San Francisco, Pinoy Heaven** - *Ted Laguatan, lawyer, writer* + XXI. **The next President and PAMUSA** - *Frank Wenceslao, Pamusa President* + XXII. **Philippne Budget Deficit** - *Frank Weneslao, Pamusa President* + XXIII. **Money Laundering: US Tools vs. Corruption** - *Frank Wenceslao, Pamusa* + XXIV. **Amid the Fighting, Clan Rules Maguindanao** - *Jaileen F. Jimeno, journalist* + XXV. **Why I Publish Writings** - *Tatay Jobo Elizes, POD Publisher*

Writings 6 Book, 2010 + I. **SONA - State Of Nation Address - English** - *Pres. Benigno Aquino III* + II. **SONA - State of Nation Address - Pilipino** - *Pres. Benigno Aquino III* + III. **First 100 Days Speech - Pilipino** - *Pres. Benigno Aquino III* + IV. **Finally, Another Ramon Magsaysay In The Making** - *Bert Guiang, USN, Ret.* + V. **A Covenant With Our President** - *Tony*

Meloto, GK Founder + VI. **From A Grateful Heart - A Thank You Letter** - *Tony Meloto, GK Fiunder* + VII. **The Scent of Hope For The Global Filipino** - *Tony Meloto, GK Founder* + VIII. **Fleshing Out The Broad Strokes** - *Felicito (Tong) C. Payumo, Former Cong.* +IX. **In Search Of Leaders (Part1)** - *Felicito (Tong) C. Payumo, Ex-Cong./SBMA Chair.* + X. **In Search of Leaders (Part 2)** - *Felicito (Tong) C. Payumo* + XI. **A Conspiracy of Dunces** - *Cesar Lumba, Writer, Blogger* + XII. **Only Science Can Solve Poverty** - *Flor Lacanilao, Scientist-Academician* + XIII. **Education Reform Amid Scarcity** - *Flor Laconia* + XIV. **Highblood: Obituaries/Reasons** - *Flor Laconia* + XV. **How Money Works** - *Edmund Lao, Writer* + XVI. **State of Economy & Society, 2002** - *Juan Dela Cruz - Txtmania.com* + XVII. **Global Filipinos** - *Juan Dela Cruz - Txtmania.com* + XVIII. **Understanding Poverty** - *Juan Dla Cruz - Txtmania.com* +XIX. **Kuyakuy** - *Dr. Ramon Marquez, Practicing Doctor* + XX. **Cambodian Octopus** - *Joey Jamito, Writer* + XXI. **Inspite Of Herself, I Still Love The Philippines** - *Joey Jamito* + XXII. **Love Has Wings** - *Percy Campoamor Cruz - Story Teller, writer* + XXIII. **Walk For Kris** - *Rod Garcia - Lawyer, writer, music, guitarist* + XXIV. **Coldblooded, But + Alive** - *Rod Garcia* + XXV. **It Takes A Village** - *Rod Garcia* = XXVI. **Beauty Contest** - *Rod Garcia* + XXVII. **Eight Points In Enlightening The Elites** - *Orion Perez Dumdum, writer* + XXVIII. **Case Against "Cellphone Revolution"** - *Sarah Raymundo, writer, activist*

Writings 7 Book, 2010 - *My Vintage Pics - Pictorials, Tatay Jobo Elizes*
Writings 8 Book, 2010 + I. **The Church and the State: In Search of Common Ground** - *Gel Santos Relos* + II. **President Aquino: "Walang Kaibigan, Walang Kamag-anak"** - *Gel Santos Relos* + III. **What Makes Us "Pinoy"** - *Gel Santos Relos, TV Host, Writer* + IV. **Minsan may Isang Puta (2007)** - *Mike Portes, Writer, IT expert* + V. **Build Our Dream** - *Jose Ma. Montelibano, Columnist* + VI. **Hope In Europe** - *Tony Meloto, Gawad Kalinga Founder, Writer* + VII. **Wealth in Canada** - *Tony Meloto* + VIII. **Parenthood: A Sacred Covenant**, *Philip S. Chua, MD, FACS, FPCS* +IX. **Are We, Humans, Really Civilize? (Or, are we for the birds.)** *Philip S. Chua*, + X. **Save Our Nation** - *Philip S. Chua, MD, FACS, FPCS* + XI. **A Time To Pause** - *Philip S. Chua, MD, FACS, FPCS* + XII. **The Gawad Kalinga Virus** - *Philip S. Chua, MD, FACS, FPCS* + XIII. **A Marching Order For P-Noy** - *Philip S. Chua, Chair, Fil United Netw., USA* + XIV. **"Bayan Ko" Bonds** - *Philip S. Chua, Chairman, Filipino United Network – USA*+ XV. **P-Noy's First 99 Days** - *Philip S. Chua, Chairman, Filipino United Network-USA* + XVI. **The Practice of Quackery in the Phils.** - *Cesar D. Candari, MD, FCAP Emerit.* + XVII. **Remember When? A Brief History of Old and Recent Past** - *Cesar Candari* + XVIII. **The Philippines Before and What Now?** - *Cesar D. Candari, MD, FCAP Emeri* + XIX. **The Traffic Problems are Beyond "Wang-Wang"** -*Cesar D. Candari, MD, FCAP* + XX. **Behind The Gold** - *Eliseo Serina, MD* + XXI. **May Angal? (Any Complaint?)** – *Greg B. Macarena* + XXII. **Pagbalik-Tanaw Sa Kapatirang Masoneriya Sa Pilipinas** - *Irineo P. Goce* + XXIII. **Mysteries & Riddles Behind RP's Corridors Of Power** - *Irineo P. Goce* + XXIV. **Wika - Diwa Ng Lahi, O - Ang Tore ni Babel Sa Pilipinas** - *Irineo P. Goce* + XXV. **Can There Be Peace? Is There Hope For Progress?** - *Irineo P. Coce* + XXVI. **Drama Queen** - *Percival Campoamor Cruz, Writer* + XXVII. **Ang Tulay na Kahoy** - *Percival Campoamor Cruz, Writer* + XXVIII. **Sa Alaala ni Maria Lorena Barros** - *Percival Campoamor Cruz, Writer* + XXIX. **Text Game or Text Gambling?** - *Juan dela Cruz* + XXX. **Of Husbands and Wives** - *Juan dela Cruz* + XXXI. **It Must Be Love** - *Juan dela Cruz* + XXXII. **Elite Triad Blocking Reform** - *Demosthenes B. Donato*

Writings 9 Book, April 2011+ I. **Solidarity in Literature W/out Borders** - *Simeon Dumdum Jr* + II. **Macario Sakay Vindicated . . .**- *Gemma Cruz Araneta* + III. **The Dilemma of the Last Filipino** - *Larry Henares* + IV. **Ping Joaquin, Fil. Jazz Pianist, my Father** - *Tony Joaquin* +V. **Bert Del Rosario - Inventor - Sing-Along** - *Tony Joaquin* + VI. **Xmas Article 2009** - *Allen Gaborro, writer* + VII. **Beaches (short story)** - *Allen Gaborro* + VIII. **Democracy Versus Discipline** - *Allen Gaborro* + IX. **Amend the Const. Make Jury Trial** - *Atty. Toto C. Causing* + X. **Dakdak Beach Resort in Dapitan City** - *Toto C. Causing* + XI. **So I'm Dark-skinned, Leave Me Alone** - *Mar-Vic Cagurangan* + XII. **Dig My Sexy Flip Accent, Arizona** - *Mar-Vic Cagurangan* + XIII. **A Fan Mail From Prison** - *Mar-Vic Cagurangan, journalist* + XIV. **Three Poems: a. Please Don't Let Her Know, b. I Have Memories of My own, c. God Has Made Someone Only For me** - *Emily Espanol Derry* + XV. **Three Love Poem: a. Some Good Things Never Last b. The Dance c. As I Trod Upon Your Ground** - *Elyn Jean Felarca* + XVI. **My Advocacy** - *Naysan A. Albaytar, writer* + XVII. **Feminism: The Great Paradox** - *Laura Wade, blogger* + XVIII. **A Blast From the Past** - *Peter Allan Mariano, writer* + XIX. **Bus. Perspective: Bldg. Your Future** - *Peter Allan Mariano* + XX. **An Overview of Health Connections** - *Peter Allan Mariano* + XXI. **My Workspace At Home** - *Marge Trajeco-Aberásturi, writer* + XXII. **Investing on a Home Business** - *Marge Trajeco-Aberasturi* + XXIII. **A Brighter Day for Little Jane** - *Julia Carreon-Lagoc, journ* + XXIV. **A Consummation Devoutly to Be Wished** - *Julia C. Lagoc* + XXV. **No Birds and Beetles and Trees** - *by Julia Carreon-Lagoc* + XXVI. **Ang Wika - Ang Tore Ni Babel Sa Pilipinas** - *Irineo Goce* + XXVII. **Scattered Thoughts** - *Anonymous*

Writings 10 Book, July, 2010 + + 1 - **The Spratlys Are Worth Dying For** by *Ted Laguatan* + + + 2 - **Ang Siyam Na Buhay ni Felizardo Cabangban** by *Percival Campoamor Cruz* + + + 3 - **Old Man of the Mound** By *Percival Campoamor Cruz* + + + 4 - **Walang Kamag-anak Sa Pag-ibig** by *Percival Campoamor Cruz* + + + 5 - **Congo and the Philippines** by *Allen Gaborro* + + + 6 - **Divorce In the Philippines** by *Allen Gaborro* + + + 7 - **RH Production Bill** by *Allen Gaborro* + + + 8 - **Take the Amazing "Wow! Kay Ganda ng Pilipinas" Challenge** by *Peter Allan Mariano* + + + 9 - **Your Thoughts** by *MLMunoz* + + + 10 - **Common Money-Mistakes OFWs Make** by *Alvin T. Tabanag, RFP* + 11 - **Don't Just Save, Invest!** by *Alvin T. Tabañag, RFP* + + + 12 - **MRT-3: The Daily Commute Is The Destination** by *Resty Odon* + 13 - **Manila: A Glorious Mismatch - A Happy Confusion** by *Resty Odon* + + + 14 - **Triptych** by *Resty Odon* + 15 - **The Precariousness of Being Pinoy** by *Resty Odon* + + + 16 - **Ode to My Alloy Nation** by *Resty Odon* + + + 17 - **Precious Precariousness** by *Resty Odon* + + + 18 - **Heart to Heart - Violence on Television** + *Philip S. Chua, MD, FACS, FPCS* + + + 19 - **Heart to Heart - Attitude Impacts Health, Life** by *Philip S. Chua, MD, FACS, FPCS* + + + 20 - **Heart to Heart - Are We Getting Enough Sleep** by *Philip S. Chua, M.D, FACS, FPCS* + 21 - **Heart to Heart - Obesity: A Killer** by *Philip S. Chua, MD, FACS, FPCS* + + + 22 - **Are we the disappearing breed of professionals in this country?** By *Cesar D. Candari, MD, FCAP Emeritus* + + + 23 - **If You Dream It, Do It Retirement** by *Cesar D. Candari, M.D., FCAP Emeritus* + + + 24 - **Only In America - Human Interest Story** by *Anonymous*

Writings 11 Book, August, 2011 + + + 1, **SONA In English and Filipino**, by *President Benigno Aquino III (P-Noy)* + + + 2, **Telltale Signs: SONA and the Dogfight Over Spratlys**, by *Rodel Rodis* + + + 3, **Why China will not bring the Spratlys issue to the United Nations** by *Ted Laguatan* + + + 4, **Random Thoughts, On Website Demise and On Disunity**, By *Tatay Jobo Elizes* + + + 5, **Can Local Private Sector Help Reverse Philippine's Migration Addiction?** by *Jeremiah M. Opiniano, Ofw Journalism Consortium* + + + 6, **What Fuels the Passion of Filipinos to Pursue Studies and Work in UK?**, Sponsored Article, *Ofw Journalism Consortium* + + + 7, **Our Life in the Philippines**, by *Bob & Carol Hammerslag* + + + 8, **Reality Check: the Philippines – A Tropical Paradise for the Retiree?**, by *Bob & Carol Hammerslag (GOIloilo)* + + +9, **Filipinos Dominate Cruise Ships**, by *Roger P. Olivares* + + + 10, **Vargas: Hero, Villain, Tragic Figure?**, by *Roger P. Olivares* + + + 11, **Is it Hell to go Back Home?**, by *Roger P. Olivares* + + + 12, **The Filipino, now a commodity!**, by *Roger P. Olivares* + + + 13, **How US Can Create Jobs**, by *Rob Ceralvo* + + + 14, **Modus Operandi - Common Crimes (In Metro Manila, Philippines)**, by *Anonymous* + + + 15, **Poem – Kabuhayang Bansa At Wika**, by *Irineo P. Goce (aka Ka Pule 2 and Leonidas Agbayani)* + + + 16, **Random Sayings & Advices**,

Solo Authored Books: + Book A - **Turning Points - Empty Dreams** - *Job Elizes Sr,1968 (Reissue 2009)* + +Book B - **Be Considerate - Behaviour Issues** - *Tatay Jobo Elizes (Jr), 2009* + +Book C - **Piglets Unlimited - Wealth Untapped** - *Tatay Jobo Elizes, 2009* + Book D - **Out of the Misty Sea We Must** - *Cesar Lumba. 2010* + +Book E - **Fulfilled** - *Gonzales Reynaldo, Editor, 2010* + Dook F - **Reflections** - *Bert Guiang, 2010* + Book G - **Writings 7 - My Vintage Pics** - *Tatay Jobo Elizes, 2010* + Book H - **May Bagwis Ang Pag-ibig** - *Percival C. Cruz* + + Book I - **Letters To Matrimony** - *Irineo Perez Coce, Ka Pule2, 2011* + Book J - **Songs I Wish You Knew** - *Soledad R. Juan, 2011* + + Book K - **Make My Day** - *Larry Henares Jr., 1993, Re-issue 2011* + + Book L - **Our Guerrero Family** - *Tatay Jobo Elizes* + + Book M - **Joketor 1** - *Tatay Jobo Elizes, 2011* + + Book N - **Fave Art-1** - *Tatay Jobo Elizes, 2011* + + Book O - **Beyond idle thoughts**, by *MLMunoz, Sept,2011* + + Book P - **Cracks In The Armor**, *Mariano Ngan, Oct 2011* + + **Book Q, Fave Art-2**, *Tatay Jobo Elizes, Nov.2011*

Writings 12 Book, April 2012 + + 1. **Twenty Excuses Filipinos Use**, *Orion Perez Dumdum* + + 2. **One By One, The Petals Drop**, *Julia C. Lagoc* + + 3. **Religion & the Scientist**, *Honorio M. Cruz, MD* + + 4. **The Tales of the Aswang & Bangungot**, *Honorio M. Cruz, MD* + + 5. **Sex & Politics**, *Honrio M. Cruz, MD* + + 6. **Autopsy**, *Ben Gonzales, MD* + + 7. **Geekmocracy**, *Mar-Vic Cagurangan* + + 8. **Flights: Voice from the Future that Lives in the Past**, *Mar-Vic Cagurangan* + + 9. **Kaya Natin! Sanctuary**, *Marisa Lerias* + + 10. **The Days of Courage**, *Gerry Partido* + + 11. **Earth Day and the Tragedy of a Famous River**, *Cesar D. Candari, MD, FCAP Emeritus* + + 12. **Few Filipino-American NonprofitsGetting Political**, *Erwin De Leon* + + 13. **Filipino-American Political Invisibility And Community Organizations**, *Erwin De Leon* I+ + 14. **I'm 32 and I am still a Virgin**, *Jovelyn Bayubay Revilla* + + 15. **Hiding Ill-Gotten Wealth**, *Jobo Elizes*

Writings 13 Book, July 2012 + + 1. **From "Criminal" to "Doctor" in Criminal Justice**, *Raymundo E. Narag* + + 2. **The Essence of Giving**, *MLMunoz* + + 3. **My Prescription for Spiritual Life**, *Sonja Barbara dL Munoz* + + 4. **Anak Ng Prosti**, *Pamela Joy Agtoto* + + 5. **Ang Kapangyarihan ng Kanyang Pag-ibig**, *Percival Campoamor Cruz* + + 6. **Ang Tato ni Apo Pule**, *Percival Campoamor Cruz* + + 7. **Rapture**, *Percival Campoamor Cruz* + + 8. **Ang Taong Walang Anino**, *Percival Campoamor Cruz* + + 9. **Gender Formula – Boy or Girl**, *Tatay Jobo Elizes* + + 10. **The Single**, *Jhackie Eslit Bayobay* + + 11. **Why I Am Angry**, *Jhackie Eslit Bayobay*, 12. **Rules of Living**, *Jhackie Eslit Bayobay* + + 13. **Being Alone**, *Jhackie Eslit Bayobay* + + 14. **Love and Hurt**, *Jhackie Eslit Bayobay* + + 15. **My First Heart Aches**, *Jhackie Eslit Bayobay* + + 16. **Why the Philippines Need Sex Education**, *Reygel Saplad Perales* + +

Timely Writings 14, 2013 + + 1. **The Giant Sucking Sound and the Rise of Employnomics**, *Cesar Fernando Lumba* + + 2. **UP, College of Bus. Admin. and Cesar E.A. Virata**, *Eugenio Pulmano* + + 3. **The Missing Element in Education Reform**, *Late Sec. Jesse Robredo* + + 4. **China: Some Observations from My Recent Trip**, *Antonio Nievera* + + 5. **Don't invest in stocks if you don't have these**, *Alvin T. Tabanag* + + 6. **Creating Your Own Financial Plan**, *Alvin T. Tabanag* + + 7. **Anti-Gay Hate Crimes on the Rise in New York City: A Call to the Community**, *Kevin L. Nadal, Ph.D.* + + 8. **Native Colonialism & Subjugation**, *Anonymous (TJ Friend)* + + 9. **The Way We Were - Fond Look at a Hometown**, *Fred Natividad & Bing*

Castillo + + 10. **Obituary: Common Sense**, *Anonymous* + + 11. **Be The Best Ever**, *Anonymous* + + 12. **Remembering Capt. Rene N. Jarque**, *Ellen Tordesillas* + + 13. **Why I Left the Military**, *Late Capt. Rene N. Jarque* + + 14. **Soldiers In Elections: From Pawns to Knights**, *Late Capt. Rene N. Jarque* + + 15. **Reforming The Armed Forces** - *Late Capt. Rene N. Jarque* + +

Timeless Writings-15 (TW15), 2014 + + 1. **Protecting the Nation's Marine Wealth in the West Philippine Sea**, *SC Justice Antonio T. Carpio* + + 2. **Are Filipinos United Against China's Invasion of Ayungin Shoal**, *Rodel Rodis* + + 3. **Telltale Signs: Why are there So Many Nurses in the US?**, *Rodel Rodis* + + 4. **Telltale Signs: Philippines - A Jewish Refugee from the Holocaust**, *Rodel Rodis* + + 5. **Telltale Signs: OFW Remittances Promote Mendicant Culture**, *Rodel Rodis* + + 6. **Adding Insult to Injury: UP College Named After Marcos' Prime Minister**, *Ted Laguatan* + + 7. **Aguino to Nation: "This is your SONA"**, *Pres. Benigno Aquino III* + + 8. **Why We Are Poor A Purpose for the Middle Class**, *F. Sionil Jose* + + 9. **Secrets of a Romantic Man**, *Dr. Phil Stack* + + 10. **Totoong Buhay sa Canada**, *Racz Kelly* + + 11. **Small Steps to Building a Nation**, *Bert Armada* + + 12. **The Rising of a Nation**, *Bert Armada*

Solo Authored Books: + + +

Book A, **Turning Points**, *Job Elizes Sr,1968 (Reissue 2009)* + + + Book B, **Be Considerate For Once**, *Tatay Jobo Elizes (Jr), 2013* Book C, **Piglets Unlimited - Wealth**, *Tatay Jobo Elizes, 2009* + + + Book D, **Out of the Misty Sea We Must**, *Cesar Lumba, 2010* + + + Book E, **Fulfilled** – *Gonzales Reynaldo, Editor, 2010* + + + Book F - **Reflections** - *Bert Guiang, 2010* + + + Book G, **Writings 7 - My Vintage Pics**, *Tatay Jobo Elizes, 2010* + Book H, **May Bagwis Ang Pag-ibig**, *Percival C. Cruz* + + + Book I, **Letters To Matrimony**, *Irineo P. Goce, Ka Pule2, 2011* + Book J, **Songs I Wish You Knew**, *Soledad R. Juan, 2011* + + + Book K, **Make My Day**, *Larry Henares Jr., 1993, Re-issue 2011* + Book L, **Our Guerrero Family**, *Tatay Jobo Elizes, 2010* + + + Book M, **Handy Jokes**, *Tatay J. Elizes, 2011* + Book N, **FaveArt 1**, *Tatay Jobo Elizes, 2011* + + + Book O, **Beyond idle thoughts**, *MLMunoz, Sept,2011* + + + Book P, **Cracks In The Armor**, *Mariano Ngan, Oct 2011* + + + Book Q, **FaveArt 2**, *Tatay Jobo Elizes, 2011* + + Book R, **Balitang Kutsero**, *Perry Diaz, Jan 2012* + + + Book S, **FaveArt3**, *Tatay Jobo, 2011* + + + Book T, **FaveArt4** ,*2012, Tatay Jobo* + + + Book U, **Stack Family Journals**, *Phil & Fe Stack, 2012* + + + Book V, **Emily, An Adoption Journey**, *Romerl Elizes, 2012* + + + Book W, **Hermes Alegre Art Gallery**, *TJ & Hermes, 2012* + + + Book X, **Masaya Din, Malungkot Din**, *Jovelyn B. Revilla, 2012* Book Y, **Tiis, Sipag At Tiyaga**, *Raquel Delfin Padilla, 2012* + + + Book Z, **Until I Meet You**, *Jhackie Eslit Bayobay, 2012* + + + Book AA, **Buhay At Pag-ibig**, *Argel Lucero Tamayo, 2012* + + + Book AB, **Hail to the Second Best**, *Dr. Philip Stack, 2012* + + Book AC, **Life Bus**, *Mommy Joyce Pineda-Faulmino, 2012* + + + Book AD, **My Candid Musings**, *Monette Dioquino Calugay, 2012* + Book AE, **Tickets to Life**, *Maria Lourdes Jesalva, 2012* + + + Book AF, **The Dove Files**, *Mike Portes, 2012* + + + Book AG, **Nursing Vignettes**, *Jocelyn Cerrudo Sese, 2012* + Book AH, **Poor Ba Us**, *R.A. Gubalane, 2012* + + + Book AI, **Summer Idyll**, *Avelina Gil, 2012* + + Book AJ, **Legacy (Pamana)**, *Rachel Astrero, 2012* + + Book AK, **Narratives Old & New**, *Avelina J. Gil, 2013* + + Book AL, **Buhay Saudi**, *Adele J. Esic, 2013* + + Book AM, **Buhay Ofw Atbp**, *Jessica Napat, 2013* + + Book AN, **Mga Tula Ng Buhay**, *Angelita C. Esguerra, 2013* + + Book AO, **Not by Bread Alone**, *Judge Lily V. Magtolis, 2013* + + Book AP, **Jokes Collection-2**, *Tatay Jobo Elizes, 2013* + + + Book AR, **My Writings Sometimes**, *Tatay Jobo Elizes, 2013* + + Book AS, **Sa 'Yo Na Ako**, *Shayne A. Martinez, 2013* + + Book AT, **My Kin's Family Trees**, *Tatay Jobo Elizes, 2013* + + Book AU, **Rizal Family Tree & Others**, *Tatay Jobo Elizes, 2013* + + Book AV, **Make My Day-2, Nice & Nasty**, *L. Henares, 2013 (1993)* + + Book AW, **Make My Day-3, Cecilia, Love**, *L.Henares, 2013 (1993)* Book AX, **Handy Lyrics-1**, *Tatay Jobo Elizes, 2013* + + Book AY, **Ang Biblos**, *Rev. Dr. Eugenio Guerrero, 2014 (1929)* + + Book AZ, **Make My Day-4, Sweet & Sour**, *L. Henares, 2014 (1993)* + + Book BA, **Life's Journey, True Stories**, *Dr. Phil Stack, 2014* + + Book BB, **Gerry Gil Writings**, *2014, Danny Gil* + + Book BC, **Mr. President**, *Hermie Rotea, 2014* + + Book BD, **Nostalgic Pics 1**, *Tatay Jobo Elizes, 2014* + + Book BE, **MakeMyDay-5, Saints & Sinners**, *Henares, 2014 (1993)* + + Book BF, **MakeMyDay-6, Villains & Heroes**, *Henares, 2014 (1993)* + + Book BG, **Nostalgic Pics 2 (ElizesClan)**, *TatayJE, 2014* + + Book BH, **MakeMyDay-7, Tough & Tender**, *Henares, 2014(1993)* + + Book BI, **MakeMyDay-8, Light & Shadow**, *Henares, 2014(1993)* + + Book BJ, **MakeMyDay-9, Give & Take**, *Henares, 2014(1993)* + + Book BK, **MakeMyDay-10, ToBeOrNotToBe**, *Henares, 2014(1993)* + Book BL,**Emily Forever In Love, Poems**,*Emily Espanol Derry, 2013* + + Book BM, **The Sinatra Songbook**, *Henares, 2014* + + Book BN, **The Gaborro Reader**, *Allen Gaborro, 2010*

Publisher: **Tatay Jobo Elizes** was born in Manila, Philippines, in 1934, retiree, now based in NY, busy self-publishing and involved in piglets dispersal programs in Philippines. **Acknowledgement & Dedication:** Gratitude and acknowledgment belongs to those who support my hobby publishing books and charities. I heartily dedicate this to my wife, **Cora**, my children, **Tetchie, Chevy & Abeth, and Marie & Bimbo,** my grandchildren, **Karines & Aung, Noelle, Chad, Marjo, Jeb, Marvin & Marty,** great-grandson **Jason Win & Carson** and my siblings **Susan, Hilda, Bobby, Bey & Manny** and to all my extended relatives.

ISBN Code. Printed in the United States of America under ISBN code below. Copies of paintings are available in the public domain.
ISBN-13: 978-1469924137 + + + ISBN-10: 1469924137
Self-Publisher's List - Contact job_elizes@yahoo.com, tatay@usa.com
My websites: http://tinyurl.com/mj76ccq + + + www.jobelizes.com

'' *"Buy A Book or Gift Somebody - paperback or kindle edition, easily searchable online"*

www.ingramcontent.com/pod-product-compliance
Lightning Source LLC
Chambersburg PA
CBHW051108180526
45172CB00002B/826